葉大松亞洲建築史研究

第8冊

韓國建築史

葉 大 松 著

花木蘭文化出版社

國家圖書館出版品預行編目資料

韓國建築史／葉大松 著 -- 初版 -- 新北市：花木蘭文化出版社，
2015〔民 104〕
目 2+170 面；21×29.7 公分
（葉大松亞洲建築史研究：第 8 冊）
ISBN 978-986-404-189-3
1. 建築史 2. 韓國
920.9 10302791

ISBN-978-986-404-189-3

9 789864 041893

葉大松亞洲建築史研究
ISBN：978-986-404-189-3

韓國建築史

作　　者	葉大松	
主　　編	葉大松	
總 編 輯	杜潔祥	
副總編輯	楊嘉樂	
編　　輯	許郁翎	
出　　版	花木蘭文化出版社	
社　　長	高小娟	
聯絡地址	235 新北市中和區中安街七二號十三樓	
	電話：02-2923-1455 ／傳眞：02-2923-1452	
網　　址	http://www.huamulan.tw 信箱 hml 810518@gmail.com	
印　　刷	普羅文化出版廣告事業	
初　　版	2015 年 3 月	
定　　價	共 8 冊（精裝）台幣 22,000 元	

韓國建築史

葉大松　著

作者簡介

葉大松，臺灣彰化人，民國 32 年出生，甫弱冠即畢業於臺北科技大學，當年高考及經建特考土木工程科及格，翌年進入高雄港務局就職；民國 55 年連中郵政總局高級技術員及建築師高考，兩年後又考上電信特考及高考水利技師，並進入電信管理局任職；而立之年復中舉衛生工程技師，三年後開業建築師，並持續了三十五年。曾任建築師公會辦事處主任，齡垂花甲高考水土保持技師及第，並始當研究生，先後獲得北京清華大學工程碩士及玄奘大學文學博士學位；出版著作有《中國及韓國建築史》、《漢代長安與洛陽都城宮室規制——以兩都二京賦爲主軸》。

提　要

　　朝鮮半島坐落在中國之東北方海中，歷史久遠，以《三國遺事》記載傳說的檀君建國在唐堯時代距今已歷 4400 年，若以箕子進入朝鮮建國起算也逾 3100 年，三千多年來，韓國以中國文化、典章、制度等作爲模倣的對象，建築當然也不例外，舉凡宮殿、庭園、都城、廛店、民居、廟宇甚至陵墓等等的格局、式樣、機能莫不有中國因素在內，此所以吾人到兩韓去旅遊，覺得其建築物處處都具有中國風，觀看韓劇古代片子，建築物時空好像回到了古代中國的歷史演義敘述的佈局，因此研究韓國建築史必需先研究中國建築。

　　但是韓國建築也非全抄襲中國，韓國建築也有其自創的特色，如韓國建築牆壁常大面積且疏朗的欞格窗來增加採光，一掃中國建築幽暗的感覺，李朝世宗大王更由欞格窗的靈感創造了韓國文字；其次，韓國的歇山式建築之基層地板融入本土高腳屋的因素而抬高，可以使木構造有防潮兼防蟻作用而更具耐久性；其三朝鮮石塔的式樣繁巧、構造堅固、風格樸實及耐久優越特性更是東洋建築史上佔重要地位。

　　本書第一章介紹影響韓國建築之歷史、地理及人文因素，第二章闡述韓國建築歷史之分期，第三章論述古朝鮮箕衛時代之初期本土及後期幽燕文化交相影響的建築概況，第四章論述加入中國元素的漢四郡時代建築概況，第五章論述高句麗、百濟、新羅三國分立時代受北朝影響之建築概況，第六章論述新羅統一時代受唐代影響之建築概況，第七章論述高麗時代受宋元影響之建築概況，第八章論述李朝時代受明清影響之建築概況。

自　序

　　韓國是我國的鄰邦，自三千年前武王封箕子於朝鮮後就與我國有密切的關係，在漢魏晉時代，北部朝鮮曾為我國郡縣達四百餘年之久；我國歷史上，曾經幫助朝鮮的統一，如唐高宗替新羅滅亡百濟與高麗，為朝鮮第一次統一的原動力。並曾經為朝鮮抵抗外敵入侵，如明代與清代為朝鮮而發動的抗日戰爭，而清代的朝鮮戰爭甚至造成台灣的割讓給日本，中共參加韓戰也是三千年來歷史的延續；故韓國與我國民族可謂血溶於水，息息相關，對韓國史的研究應刻不容緩。吾人對韓國史之缺乏瞭解由到現在為止吾人尚不知漢武帝所設之朝鮮四郡的範圍以及郡治何處可知。而我國古史記載確鑿的箕子朝鮮，韓國又否認其存在？以及唐高宗千辛萬苦滅百濟與高麗後所建的安東都護府為何又快速退到列水（大同江）以北，是武則天的慷慨或如韓人所言遭金庾信的逐退？這些歷史疑點是吾人急待研究的問題。吾人於前年觀光韓國，忽發生對韓國建築研究之興趣，遂利用閒餘公暇，提筆完成八萬言之書，限於資料有限，著者又是才疏，但仍按既定目標付梓出版，希望能夠拋磚引玉，藉以激起國人對韓國建築的研究，並望海內外賢達不吝指正。漢陽大學碩士韓東洙先生負笈我國，正在台大攻讀博士，與筆者一見如故，慷慨提供韓國建築之圖片、書籍給筆者，並允其論文《韓國通度寺建築之研究》做為本書附錄，一併致謝。

<div align="right">民國七十八年春分序於台北縣新莊寓處</div>

目次

第一章　影響韓國建築因素

第一節　歷　史

　　韓國至少有三千年的歷史，以我國最早正史《史記》記載，殷商亡國後，紂王的叔父箕子帶了一批殷商遺民經遼東抵達今日平壤之地，建立箕氏朝鮮國，並教化當地土族農業技術，這是韓國第一個統治實體。惟韓國人以民族自尊關係，否認這件史實，並根據成書於西元 1280 年的《三國遺事》稱檀君在唐堯即位後 50 年（西元前 2308 年）建立檀君朝鮮來代替箕子朝鮮。雖然《三國遺事》載有檀君御國 1500 年後，箕子由周武王封於朝鮮，檀君先遷都藏唐京後歸隱阿斯達山成爲山神的記載，但南北兩韓均否認有箕子朝鮮這段歷史，以檀君代替箕子。但韓人尙白及跪坐習慣處處充滿殷商遺韻；箕子累傳至後代子孫箕準，爲燕國亡命人衛滿所驅逐，約當中國秦一統天下之時，建立了衛氏朝鮮，衛氏朝鮮領土約在今日北韓之境，並定都王險城（即平壤）。衛滿傳至其孫衛右渠，以對漢朝無禮，爲漢武帝派水陸軍擊滅，並設立直轄四郡——眞番郡、臨屯郡、玄菟郡和樂浪郡；此後即稱爲漢四郡時代（西元前 108 年），中國人直接統治朝鮮樂浪郡達 421 年。此時，朝鮮半島南半部也發生了重大變化，西元 57 年，朴赫居世王建立新羅國，定都慶州，統領辰韓十二國，領有當今朝

鮮半島東南部；西元前 37 年，玄菟郡爲高句麗所據，其始祖爲北夫餘人朱蒙，都城爲鴨綠江流域的通溝（西元 427 年始遷平壤），其領域爲半島之西北部，至於半島西南部的百濟。西元 18 年溫祚王先建國於漢江之慰禮城，再遷至漢城，至文周王遷至錦江流域之熊津（西元 475 年，今之公州），經歷五世後，到聖王十六年（538）再遷至扶餘。這就是朝鮮三國分立時代。

到了唐代，朝鮮半島產生了大震撼，西元 663 年，強盛大唐帝國，由蘇定方率領的遠征軍，由山東半島跨海擊滅與日本勾結的百濟，並俘虜了百濟王義慈和太子隆後凱旋班師回長安。同時，由李勣與薛仁貴率領的大唐帝國陸軍由遼東渡洱水（今鴨綠江），於西元 668 年滅高句麗。唐朝將兩國的領土設立安東都護府並統治之。新羅王室因對唐帝國忠心耿耿（朝貢、奉唐正朔、受唐冊封、配合唐朝軍事行動），因此唐帝國未對新羅採取軍事行動。惟狡猾的新羅文武王（名金法敏）利用唐遠征軍厭戰思鄉心理，以及武則天當權後將領士氣之低落，收容了高句麗及百濟亡命之徒，聯合騷擾唐軍，並發動買肖城之戰，被李謹擊破。文武王雖曾上表謝罪，惟以武則天的懦弱，下令唐軍於西元 677 年撤出大同江以南之地，將百濟、高句麗故地送給新羅，造成韓國史上第一次統一時代——新羅統一時代。韓國於西元 1977 年建造統一殿於慶州以資紀念，可見此事影響韓國之深遠。

新羅末年，因內政腐敗，王室荒淫，加以逢值饑荒，各地群雄揭竿而起，割據一方。其中以尙州農家子弟甄萱以及自稱新羅王子弓裔聲勢最爲浩大，甄萱乘亂興兵，攻陷光州、全州等百濟故地，並挑起當地居民懷念百濟之情緒，揚言爲百濟義慈王報仇，於新羅眞聖女王六年（892），建立後百濟國，定都全州，據有全羅南北道及忠清道之一部份，並攻陷慶尙南道大耶城（今陝川），兵迫慶州。新羅景哀王四年（927），甄萱以急行軍攻入新羅首都慶州，當時景哀王正與宮妃臣僚數百人在慶州南山西麓鮑石亭作曲水流觴的冶遊，忽見百濟兵掩至，景哀王被俘遇害，宮妃悉遭甄萱軍蹂躪。甄萱乃縱兵大掠慶州，今鮑石亭已無遺跡，只有流觴曲水池仍在，似乎是對這次千年前悲劇作個見證。而弓裔在變亂時，原投北原首魁梁吉手下，助梁吉攻克江原道與臨清江一帶，並攻克松岳都（今京畿道之開城），弓裔坐大之後與梁吉決裂，反攻梁吉，併取其地，定國號爲「後高麗」（901），並揚言：「新羅藉唐力量滅高句麗，余當復

仇。」與甄萱欲藉亡國遺民反抗現政權之心理如出一轍，後高麗爲了軍事理由
又遷都鐵圓（今鐵原郡），興建都城宮闕，弓裔因勝利來得太快，日漸驕狂，自
稱彌勒佛化身，部下動輒得咎，日失眾心，其部將王建廣佈仁義，藉收民心，
自請外調爲「樓船將軍」，陰植勢力。

　　高麗弓裔王暴虐的結果，導致新羅景明王二年（918）的政變，其部將洪
儒、斐仁慶擁戴王建爲王，弓裔逃至平壤被殺。王建稱王後，改國號爲高麗，
以爲承續「高句麗」的用意，遷都松岳，並親征後百濟，取熊津以北三十餘
城，後百濟從此不振。新羅痛恨後百濟的暴虐，與高麗日益親近，後百濟因發
生立世子不平的父子鬥爭，甄萱被其長子神劍所幽禁，神劍自立爲王，甄萱得
隙脫逃至高麗，爲王建所親迎，並尊爲尙父。新羅敬順王看到領土日形縮減，
決定舉國歸附高麗，敬順王九年（935），新羅國歷五十六王、九百九十二年
而亡。次年，甄萱勸王建誅討其逆子，高麗王建遂大軍親征，一舉擊破神劍
軍，後百濟王神劍舉國投降，結束了韓國後三國時代，形成高麗再統一時代
（936）。

　　高麗時代四百五十年中，朝鮮半島大部底定，惟因中國方面之宋朝，軍事
力量無法越過遼東，遼東與大陸東北成爲各東夷族的角逐場。先有渤海國，佔
據半島西北的咸鏡和平安兩道與大陸東北之地區。渤海國亡後（926），契丹成
爲該地區主人，並曾三次入侵高麗（993、1010、1018），使高麗疲於應付而答
應斷絕與宋朝交往之要求。此後，金滅遼（1125），與高麗維持和平關係。蒙
古滅金（1231）前，曾派大軍伐高麗，迫訂立城下之盟，高麗於次年遷都江華
島（漢城西北五十公里），改稱江都，以避蒙古鐵蹄之鋒。惟蒙古軍於高麗高
宗十九年（1232）、二十一年、三十三年三伐高麗，迨至元宗十一年（1271）高
麗完全屈服於蒙古鐵蹄。蒙古兩次征日（1274、1280），高麗出人出力，疲於奔
命。高宗末年有日本倭寇之騷擾，和元末據北方韓林兒二度入侵，且攻陷開
京，稱爲紅賊之亂，後雖平定，惟元氣大損。元順帝時派崔濡入侵，靠李成桂
之力戰始轉危爲安。高麗禑王十四年（1388），明朝向高麗要求索回鐵原以北
之地，爆發了高麗朝廷主戰派和主和派之爭，前者以國相崔瑩爲首，後者以李
成桂爲首，李成桂利用朝廷征遼東之舉於鴨綠江威化島停滯不前，提出以小國
征大國有「四大不可」之諫，禑王不聽，擔任右都統使之李成桂遂回師「以淸

君側」，並將禑王流放江華島。爲了立嗣王，李成桂藉機排除異己，立禑王之子昌王。後爲斬草除根，弒昌王，並迎立定昌君王瑤，即高麗最後之恭讓王。後李成桂又翦除王室羽翼崔瑩、曹敏、李穡、鄭夢周諸人，並於恭讓王四年（1392）廢恭讓王，即王位於壽昌宮，定都漢城，開創朝鮮時代（1392～1910年）。

朝鮮時代與中國關係更加密切，明朝與清朝曾爲了朝鮮與日本打了兩次影響歷史的朝鮮戰爭，其一在朝鮮史上稱爲壬辰丁酉倭亂（1592），明軍出師十五萬人，豐臣秀吉出師也達二十五萬人，前後戰爭達六年，使明朝發生疲憊，最後因無法有效對付流寇而讓清軍入關。同時豐臣秀吉雖統一日本，對朝鮮卻不能得心應手，終於氣憤而死，所打下的天下讓其部將德川家康所攫奪，其愛妾淀君與幼子豐臣秀賴自殺於大阪城。甲子之戰（1894），清朝爲朝鮮與日本戰爭，結果清軍大敗，臺灣淪入日本的手中，朝鮮在日本羅網中先行獨立後被日本併吞（1910），結束了518年朝鮮王朝之歷史。

以上僅概述韓國的歷史，韓國位於中國與日本之間，日本明治維新以前的文化僅是中國文化之衛星國，其中介之橋樑爲韓國，故韓國三千年歷史文明與中國息息相關。建築方面而言，韓國建築的華夏化是必然的趨勢，今日吾人到漢城，遊覽景福宮、德壽宮、壽昌宮等李朝故宮，簡直如身入北京城一樣，故韓國建築可稱爲中國建築的旁支。除了宮室建築外，國王的陵墓建築如平壤古墳、慶州古墳形狀皆爲隆起半球形（覆缽形），有墳無碑，此無非是長安漢唐帝王山陵之縮影，至於墳內原葬如新羅古墳之金冠、金帶鉤等陪葬物，正是中國傳統儒家所強調事死如生的思想。惟以三韓人民之純樸與對王室之敬畏，韓國除木造建築外，古墳、石塔等保存完美，沒有如中國改朝換代之君的除舊佈新措施——破壞舊統治者華麗建築物竟稱爲替天行道仁政，這是韓國歷史建築遺留至今原因。當吾人足履新羅千年古都慶州時，就知道三韓人之愛護古蹟，我們中國人常謂「坐井觀天」爲見識不足，豈知是中國人以歷史文物失傳而誤解此成語，我們看到新羅善德女王依照隋唐中國古制所建造觀天井——瞻星臺，就知道古人原來是坐在「井」形瞻星臺觀看每夜經過天頂的星宿，隋唐時代天文臺建築可以在慶州找到其遺物，孔子說：「禮失而求諸野」，而「盡信書不如無書」，實事求是乃是爲學的眞理。

第二節　地　理

　　朝鮮半島位於亞洲東北部，由中國大陸突出於黃海及日本海中，在地理上就像一座連接中國與日本的長橋，古代中國與日本文化的聯繫主要靠這座長橋的功能，半島除了在北面以鴨綠江和圖們江和中國為界，其餘三面臨海，西臨黃海，東臨日本海，南隔對馬海峽與日本遙遙相對；圖們江往東流，鴨綠江往西流，兩江連合與大陸東北形成天然明顯國境線，此兩河又是我國長白山、老爺嶺與韓國咸鏡山、摩天嶺、狼林山、江南山的分水嶺，歷史上我國進出韓國若非利用兩江河口狹窄的沿海平原，就是由山東半島頂端經海路到達韓國黃海道，其間僅二百餘公里。(圖 1-1、1-2)

圖 1-1　韓國在東亞地理位置

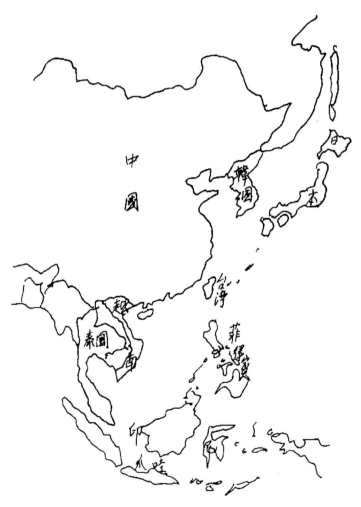

圖 1-2　全韓十三道圖

　　韓國地勢東高西低，東面由半島北部的蓋馬高原逶邐而南有彥眞山、馬息嶺、廣州山、太白山脈直至半島南部釜山附近，大約與日本海平行，屬於環太平洋山系一支，這些臨海山坡陡峻，使海岸成峭直的岩壁，太白山脈之支脈與西海岸成斜交，使沿黃海沿岸有較寬廣的平原，地勢較低，且較曲折，多島嶼和港灣，故西部開發較早，重要城市集中在此地區，乃因地勢使然。

　　半島上較大的河川，如鴨綠江、大同江、錦江、洛東江，大部份注入黃海，沿著江邊較多大城市，人口稠密，爲韓國精華區。例如鴨綠江的新義州，大同江的平壤，漢江的漢城，錦江的公州、扶餘，洛東江的大邱等，大河流域充沛水源和河谷平原適於農作，爲文明發生所在與吸引人口居住的磁石，韓國歷史上的箕子與衛氏朝鮮興於鴨綠江與大同江流域，漢樂浪郡與高句麗文明亦在此，百濟文明興於錦江流域，新羅文明興於洛東江流域，古文明興起與河流關係密切，全世界大都一樣。

　　朝鮮半島的氣候屬於溫帶季風氣候區，四季分明，又因三面臨海，故雨量豐富，半島北部因緯度較高（咸鏡道在北緯 42°以北），冬季因大陸性冷氣團南下，故乾而冷冽，結冰期間常達五個月，鴨綠和圖們兩江結冰厚實，人馬皆可踏冰而過。半島南半緯度較低（濟州島在 34°以南），且又三面環海，結冰僅一個月，氣候較溫和，夏季因有南來的季風，故潮濕多雨，雨量北少南多，東多而西少，因氣候之影響，北部農作僅一年一種，以稻米爲主，南部因多平原且較潮濕，農作一年兩種，作物爲夏稻多麥。

　　以韓國多山嶽，峽谷盆地狹而小，故養成國民氣質而言，氣量小，每事必爭，眥睚必報，因山嶽羅列，阻礙各地交通，自古韓國常分裂多、統一少，箕氏及衛氏朝鮮僅及漢江以北之道，半島南部被少數分立部落割據，也就是所謂辰韓、弁韓、馬韓之地，三韓各擁有數十部落，漢武帝建立四郡後四百年，新羅、百濟、高句麗才漸漸形成國家實體，韓國第一次藉大唐帝國力量而開創新羅統一時代（西元 677 年），已是箕氏朝鮮立國後一千八百年後之事，此後，又形成後三國時代，惟其領土範圍僅限大同江以南，王建的高麗朝與李氏朝鮮亦復如此。韓國統一時期，北部領土遭受渤海國、遼、女眞、元、明的佔領，直至清朝才放棄鴨綠江以南的領土，清末豆滿圖門國境之爭僅是日本離間中韓民族矛盾的伎倆而已。

　　韓國地質大部份屬於古生代的火成岩，其中片麻岩及花崗岩質地堅硬，適於做爲建築使用，故韓國石造建築有其特殊淵源，現在韓國所遺留古建築物以石造建築居多，例如韓國石塔自成一種風格，比美中國磚塔和日本的木塔，此乃因地質因素影響建築之一例。而韓國的古墳，依照已發掘的新羅時代的慶州天馬塚以及百濟時代武寧王陵，前者以卵石砌成墓壙，後者以塊石砌成石拱和塊石牆，皆可證明石造系統的建築風格之源遠流長。

　　韓國南方多雨，故屋頂斜度較大，以較容易宣洩雨水之故，北方雨量較少，氣候較冷，屋頂斜度也較少，牆壁也較厚重。

　　韓國多山地，故古來民居僅依自然地勢高低蓋房子，其取材簡陋，王城之內也是蓋茅蘆一二間供居住而已，據宣和六年（1124）奉命出使高麗的徐兢記載：「王城雖大……地不平曠，故其民居，如蜂房蟻穴，誅茅爲蓋，僅庇風雨，其大不過兩椽。」可見當時城內民居僅有密集如蜂房的茅屋而已，茅屋建築乃缺乏木材和磚瓦等建材，僅用到處皆有的茅草興建。韓國半島多雨的氣候，使木構造宮殿、住宅易於潮濕腐蝕，故房屋之地板結構多離地二、三尺，以通風防潮，這是古代「高足以避潮」的古風。

第三節　人　文

　　韓國因地小人稠，且多山嶽，其民族性而言，氣量較小，凡事斤斤計較，好爭論長短，這原是島國民族的一般通性；這種性格影響建築上厥爲建築規模的狹小，我們看到韓國遺留至今最重要的建築——石塔，個個皆像博物館內的模型，有點像小人國展覽用的塔，人性氣度狹小造成建築物尺度窄小斑斑可考。

　　此外，韓國人迷信風水圖讖，例如王建高麗朝之京都建設也看地理，徐兢《奉使高麗圖經》稱：「其城北據崧山，其勢自乾亥來，至山之脊，稍分兩歧，更相環抱，陰陽家謂之龍虎背，以五音論之，王氏商姓也，西位欲高而興，乾西北之卦也，來崗亥落……」，國都按照風水而建，李朝十年內三遷其都，（即開京——漢陽——開京），皆是風水厭勝之說，徐兢謂「其俗淫祠鬼神，亦厭勝祈禳之具耳！」可知其迷信之一般。

　　此外，我們發現韓國的石塔皆爲實心構造，無法登臨，大概因石塔地處較

高之處，韓國立國後常有敵人侵略，恐怕被敵人當做瞭望臺窺視軍情之用。至於韓國人工巧，技藝超群，石塔及建築物造型獨特瑰麗，如佛國寺多寶塔奇巧之風格，可謂千年難得一見。百濟滅亡後，工匠東渡日本，使日本建築一大革新，日本稱百濟工人的風格爲「百濟樣」，新羅天馬塚內金鳳冠與金帶製造之奇巧，也眞令人嘆服。

韓國民性雖然氣量較小，但卻誠實純眞，漢朝統治之樂浪郡民風據《漢書》載：「郡民天性柔順，無門戶之閉，民終不相盜。」故韓國自古以來無盜墳者，今日在平壤、扶餘、慶州多見古墳壘壘，對於後世研究陵墓風格，以及瞭解當時建築技術甚有裨益。

第二章　韓國建築史的分期

　　韓國建築史的研究，日人下了很大功夫，關野眞博士對朝鮮古建築作田野調查，日本之朝鮮總督府利用統治的方便曾作若干建築實物研究與古墳的發掘（如平壤附近樂浪郡王旴及王光墓古墳的發掘），故研究成果不錯，但是常因帶有攫取古文物之劣行而受人不齒。韓國建築史的分期，依據三橘四郎之《大建築史》分類如下：

1. 新羅時代：自新羅始祖朴赫居世即位元年（西元前 57）至高麗太祖元年（918），共計 975 年。
2. 高麗時代：自高麗太祖元年（918）至高麗滅亡（1392），計 474 年。
3. 朝鮮時代：自朝鮮太祖元年（1392）至日本併吞朝鮮（1910），計 518 年。

　　而大岡實於民國二十四年著作《西洋東洋建築樣式》，其第十五章朝鮮建築分爲四期：

1. 發生時代（上代）：包括樂浪郡（108 B.C～313 A.D），高句麗（37 B.C ～668 A.D），百濟（18 A.D～663 A.D），伽耶（即加羅，在今釜山附近）（43 A.D～562 A.D），古新羅（57 B.C～653 A.D）。
2. 極盛時代，新羅統一時代（654 A.D～935 A.D）。
3. 餘盛時代：高麗時代（908 A.D～1392 A.D）。

4. 衰頹時代：朝鮮時代，初期（1392 A.D～1591 A.D），後期（1591 A.D～
　　1910 A.D）。

依據村田治郎的意見，應以朝鮮文化史與政治史綜合觀點來分期，可分為下列六期：（參見《建築學大系・韓國建築史》）

1. 先史時代。

2. 樂浪郡時代（西元前一世紀至西元後三世紀），約歷四世紀期間。

3. 三國時代：（自第三世紀至第七世紀中葉），約歷三百五十年。

4. 新羅統一時代：（自第七世紀中葉至第九世紀），約歷二百五十年。

5. 高麗時代：（第十世紀至第十四世紀），約歷五百年。

6. 李朝時代：（第十四世紀至第十九世紀），約歷五百年。

以上日人三種朝鮮建築史分期法，第一種太過簡略，第二種太過籠統，第三種較為中肯，惟未精確定年，吾人分期主張與三者略有不同。

對於韓國建築史分期，吾人認為韓國開國與中國息息相關，其建築史亦屬中國建築史的旁支，其分期法應照中國正史及韓國史所記載韓國的斷代作為標準，吾人主張韓國建築史應分為下列六期：

1. 箕衛朝鮮時代：自箕子朝鮮立國起（西元前 1118），至衛氏朝鮮被漢武
　　帝所滅為止（西元前 108），共計 1010 年。

2. 漢四郡時代：自漢武帝設立朝鮮四郡（玄菟、真番、樂浪、臨屯等四郡）
　　開始（西元前 108）至晉朝因永嘉之禍無力顧及朝鮮，四郡為高句麗趁
　　機併吞止（西元 314），共 422 年。

3. 三國分立時代：自漢人勢力退出朝鮮（西元 314）起至唐朝放棄高麗百
　　濟故地的新羅統一時代（西元 677），其中包括唐安東都護府統治麗濟時
　　代十六年（西元 661～677），共計 363 年。

4. 新羅統一時代：自唐勢力退出大同江以南安東都護府西遷於遼東（西元
　　677）起至新羅王國滅亡止（西元 935），共 258 年。

5. 高麗時代：自新羅亡國起（西元 936）至高麗王國為李成桂所篡奪（西
　　元 1391），共計 455 年。

6. 朝鮮時代：自李成桂建立朝鮮國（西元 1392）至日本併吞朝鮮（西元
　　1910）止，共計 518 年。

第三章　箕衛朝鮮時代建築

　　箕子在周武王攻陷殷都朝歌後獲釋（即《史記・殷本紀》武王釋箕子之囚），箕子原爲紂王之伯叔輩，曾爲紂王父師，因諫紂而披髮佯狂，紂王仍下之於獄；箕子在武王克殷後三年（西元前 1120）西朝武王，經過殷都，傷其荒廢，曾作《麥秀之歌》，以抒哀感，箕子向武王解說「洪範九疇」治國大道理（見於《尚書》），武王向箕子問及殷亡國原因，箕子不忍言紂王之無道，僅談及亡國之傷感，故武王賜箕子不必當周臣，封之於朝鮮，箕子東渡朝鮮的路線，張其昀先生稱：「箕子徙朝鮮，可有海陸兩道，但由海道前往可能性是很大的」〔註1〕，箕子帶了五千殷商移民到達朝鮮平壤地方建國，教土人以禮義、蠶桑、耕作、井田之制、製陶技術、衣冠之制（殷人尚白，朝鮮人也愛白色），頒佈法令，教化所及，民風純樸，夜不閉戶，可謂世外桃源〔註2〕，由此可想見，箕子帶了移民到朝鮮，爲了解決住的問題，一定需要建築屋舍，建築方法跟殷人房屋差不多。

　　以殷人房屋爲證，可以瞭解箕子朝鮮房屋之制，以小屯殷墟和鄭州二里岡和湖北盤龍城商代建築遺址通例而言，夯土的基臺上面置放礎石，礎石上立木柱，木柱上立木屋架，屋架上蓋茅草，也就是茅茨土壁之制，牆壁用版築的夯

〔註 1〕 見張其昀著《中華五千年史》第二冊第三章。
〔註 2〕 見張其昀著《中華五千年史》第二冊第三章。

土牆做法，礎石用天然石，這種房屋可能用在較高貴及重要房屋上，一般居民可能住在土穴及以黏土築成的陶復（即黏土築成半球形土屋，以竹或樹枝做骨架），此即殷商所謂陶復陶穴制度〔註3〕。據韓國學者李丙燾研究：「古朝原始社會遺跡有『爐址』、『洞穴』、『立石』、『貝塚』、『累石壇』等遺物，進入農耕階段後，就開始固定生活形狀，因之建立了許多村落，當時的住處，在平地有『地窖』，與『木頭房』。」李氏的觀點與吾人觀點不謀而合。〔註4〕

村田治郎之朝鮮建築史謂：「朝鮮先史時代的建築，北朝鮮有用石板砌成的門石（Dolmen），南朝鮮卻用原重石塊砌成，在圖們江下游的雄基貝塚有竪穴遺跡，甚至有華北所用『炕』的多季暖房法之應用。」（炕的取暖法極古，其法係以床下之火烘之取暖，故暖床謂炕。）竪穴之遺跡乃古朝鮮民居普遍的形式。

箕氏朝鮮在周朝時與燕國為界，秦始皇二十一年（西元前226年）攻破燕薊都，燕王喜亡奔遼東，四年後秦攻陷遼東，燕亡。此時燕國很多遺民流亡到朝鮮，燕人衛滿藉遺民的力量攻佔箕準都城——平壤；由此可知，箕氏朝鮮末葉的建築因燕國加入而受中國影響。近代發掘燕故都——薊都的結果，發現有礎石及柱礎（表示宮室建築應力的傳遞較合理，宮室規模可更大），且有瓦當及裝飾花紋，可見瓦屋在戰國時代已非常普遍，這種木建築瓦屋頂的技術也一定會帶到朝鮮來。

衛氏朝鮮本為燕遺民避秦所建的世外桃源，當時王險城平壤的建築情況，因地下發掘資料缺乏，詳情不得而知，但是史載漢武帝派左將軍及樓船將軍費時一年才攻下王險城，可見它建設的堅固。

至於箕滿時代之遺跡，最重要首推箕子陵，箕子陵在平壤的乙密臺，為高麗肅宗8年（1102）訪箕子舊墳而改建，四周有陵垣牆，方形土墳前有墓碑、供桌、享燈、翁仲均為石刻，陵墳應是古制，垣、碑、供桌、翁仲等當為高麗肅宗改建時所加，張其昀先生謂：「平壤有箕子陵，古木蓊鬱，稱為聖地，韓人保護其陵廟，謳歌其遺澤，歷三千年不衰。」〔註5〕可惜在上世紀中葉（1959），

〔註3〕 見拙著《中國建築史》上冊。

〔註4〕 見李丙燾著《韓國史大觀》遠古建築。

〔註5〕 見張其昀著《中華五千年史》第二冊第三章。

箕子陵被北韓政府拆毀。（圖3-1）

　　箕衛朝鮮時代之建築，據尹張燮研究，其住居建築可分下列四種狀況：

1. 土幕式：即在山間僻地所興建堅穴式之住居，如《後漢書‧東夷傳》挹婁條：「處於山林之間，土氣極寒，常為穴居，以深為貴，大家至接九梯。」如咸鏡北道茂山郡虎谷洞遺跡第四十號。

2. 草屋土室式：如《後漢書‧東夷傳》馬韓條：「無城廓，作土室，形如冢，開戶在上。」即以土築室，上蓋茅草，其形如塚，出入口在上面，如豎穴一樣，惟不在地下而築造於地上，亦即周代古公亶父之「陶復」房屋。

3. 累木式：《三國志‧東夷傳》：「其國作屋，橫累木為之，有似牢獄也。」累木為屋即井幹式建築，古代常有之。

4. 高床式：住居柱礎高架，以防潮濕，而免木頭腐蝕，《晉書‧四夷列傳‧東夷‧肅慎氏》：「（挹婁）居深山窮谷，其路險阻，車馬不通。夏則巢居，冬則穴處。」巢居住在樹上或高架房屋，以防毒蛇猛獸，這是古代住居之常例。

圖3-1　箕子陵原貌（1945年照片）

第四章　漢四郡時代建築

　　漢武帝平定朝鮮設立四郡，其郡治所在 [註1]，樂浪郡在大同江流域，約在今清川江以南、慈悲嶺以北，即今平安南北道及黃海、京畿道。其郡治在平壤附近大同江南岸上城里。眞蕃郡即原眞蕃國，在今慈悲嶺以南、東津江以北之區，即令忠清南北道及全羅北道之北半部。臨屯郡即原臨屯國，在今咸鏡南道大部份以及江原道一部份，郡治爲東暆縣（今德源）。玄菟郡在鴨綠江中游及渾江流域原濊貊之地。《漢書》記載樂浪郡轄二十五縣有四十萬人，玄菟郡轄三縣有二十二萬人；漢昭帝始元五年（82 B.C）廢眞蕃郡及臨屯郡，將兩地併入樂浪及玄菟。玄菟郡在高句麗建國後（37 B.C），領地被吞併，故漢末僅剩下樂浪郡。後遼東太守公孫度經營朝鮮，才於樂浪郡南部都尉所轄之地設帶方郡（200 A.D）。至晉愍帝建興二年（313 A.D），此二郡又被高句麗美川王所吞併。漢四郡中，雖然郡幅常有變遷，或合併成二郡（82 B.C～200 A.D），或有三郡（200 A.D～314 A.D），但其治地無多大變更，統稱漢四郡時代。

　　漢四郡時代的建築可分兩部份探討，即漢四郡領域之建築以及四郡外各朝鮮衛星國的建築，今分述如下：

〔註1〕 見李丙燾著《韓國史大觀》第四章。

第一節　漢四郡的都城

　　樂浪郡郡治朝鮮城，在今平壤大同江（古稱列水）南岸土城里，也就是衛氏朝鮮的王險城，樂浪郡址今尚有土城遺址，其中出土有漢代古瓦，由此可知版築法應是樂浪郡城的施工法，漢瓦出土表示郡城內有瓦造的郡廳或郡衙，即統治者的辦公室，其郡城之詳細情況因文獻缺乏，地下未能發掘以致很難判定。

　　樂浪郡延續約四百餘年，與漢晉關係最為密切，漢魏晉文化的輸入最盛，韓學者李丙燾認為「樂浪郡首府實為如希臘文明的亞力山卓城。」〔註2〕樂浪郡當時市民生活之繁榮以及工藝之發達可由出土遺物而得知。

　　樂浪郡黏蟬縣治，在今平安南道龍岡郡雲西龍井里一帶，發現有古代土城及若干古墳，《黏蟬縣碑》的出土，為漢隸書寫，乃記載該縣神祠的碑銘，證實此地為漢黏蟬縣址。

　　玄菟郡址《三國志》云：「玄菟郡初治沃沮，再徙句麗，後遷遼東。」此即由咸鏡南道咸興縣，再遷安東省輯安縣，後遷至安東省新賓縣（即興京舊城），其故址建築尚未發掘無可考。臨屯郡治在東暆縣（今咸鏡南道德源市），真蕃郡治為雩縣，其址未詳。

　　帶方郡為東漢末公孫度所設，郡址在北韓黃海道鳳山郡唐土里，其地周圍有數十古墳。帶方郡以帶水（漢江）得名，故其郡治應在帶水流域之地。唐土里之郡址是韓日學者所主張，《辭海》稱：「帶方郡即今朝鮮京畿道及忠清北道之地，故治在今平壤西南。」惟帶方郡如依韓日學者所主張之鳳山郡唐土里（今平壤南六十公里），則郡治在大同江（即列水）上游，並不在帶水流域，日人於鳳山郡砂里院發現帶方太守墓及土城子，即認為郡址位於鳳山，此點理由並不充分，故全面調查漢四郡郡治遺址實為瞭解韓國古史與漢朝勢力範圍不可少的方法。（圖為日人所稱帶方郡址之地形圖，圖 4-1、4-2）

〔註 2〕見李丙燾著《韓國史大觀》第四章。

圖 4-1　鳳山郡唐土里帶方郡治附近地形圖

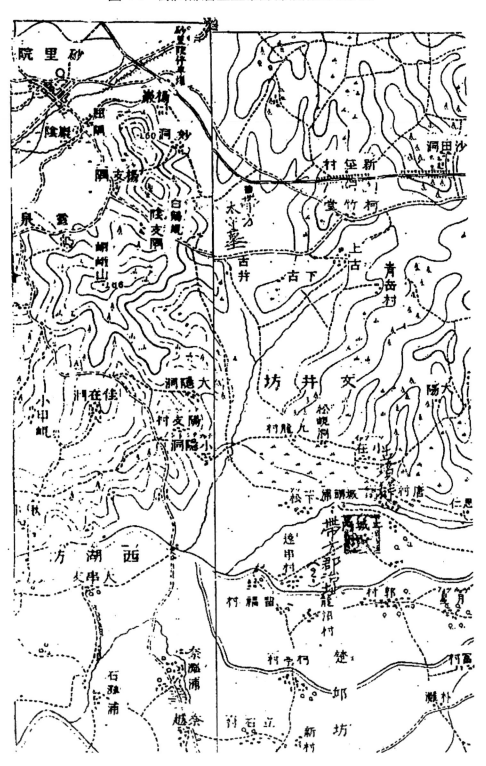

圖4-2　漢朝鮮四郡分佈圖

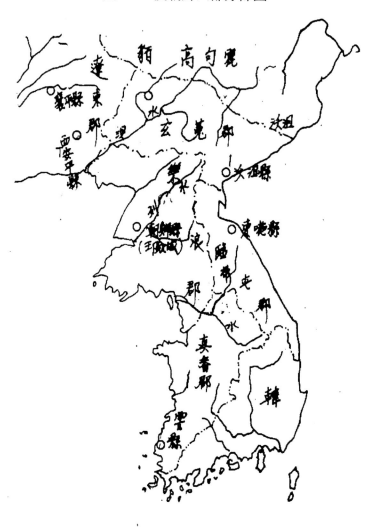

第二節　漢四郡衛星國之都城

　　與漢四郡並立的韓鮮土著國家，北方有夫餘、高句麗、沃沮、東濊諸國，南方先有辰韓、馬韓、弁韓，後來有新羅與百濟的建國，諸國競相吸收優勢的漢文化，故謂之「漢四郡衛星國」，茲依我國歷史記載，略述各國都城如下：

　　夫餘國首載於《後漢書》，其地在玄菟郡北千里，南與高句驪，東與挹婁（即肅慎），西與鮮卑相接，北有弱水（哈湯水），其地約在安東省農安、長春一帶，其國有城邑、宮室、倉庫、牢獄的政治性建築物。

　　高句驪在遼東郡之東千里，南接朝鮮、濊貊之地，東鄰沃沮，北與夫餘相

接；其國民性格，飲食省，好修宮室〔註3〕，《三國志》載其國因多大山深谷，故隨山谷起伏興建居室，高句麗國都丸都城在安東省輯安縣板石嶺，亦即魏毋丘儉攻破丸都刻紀功銘所在。其國民家家設置小倉庫，謂「桴京」，以供貯存多糧之用。其民俗在婚姻之禮言定時，在女家大屋後建小屋稱為「婿屋」，以供婿住，婿住到生外孫方能帶妻回家。

東沃沮在高句驪蓋馬大山（今咸鏡南道蓋馬高原）之東。原為玄菟郡，漢光武帝廢郡後自立為國；人民大部分濱海（今朝鮮東海）而居，但仍有穴居者，如北沃沮夏居巖穴，多天居邑落。

東濊，在沃沮之南，與辰韓相接，原為箕衛朝鮮之地，其居住之俗：「疾病死亡，輒捐棄舊宅，更造新居。」此乃因忌諱迷信之故。

辰韓，在馬韓之東，轄十二國，今慶尚北道與江原道之東半部，相傳為秦人避亂而遷入，建有城柵，即立木柵為城。

馬韓在今全羅南北道之地，轄五十四國，其城市狀況：「邑落雜居，亦無城郭」（《後漢書·東夷傳》），也就是城邑和村落成自然分佈型態，但不建城牆；屋室形式：「作土室，形如冢，開戶在上。」也就是居室為穴居土窟，門戶在上面，以供出入。

弁韓在慶尚南北道，因頭帶弁冠，故稱弁韓，轄有十二國（國如部落），其城郭居處與辰韓相同（《魏書·東夷傳》）。

第三節　漢四郡時代陵墓建築

漢四郡時代之陵墓可分為漢四郡內之陵墓與各衛星國之陵墓，今分述如下：

漢四郡為漢人直接統治地區，其葬制與中原相同，因韓國人較樸直，盜墓之事較少，故漢四郡古墓遺留至今頗多，今就已發掘之古墳作一概述：

1. 樂浪郡王旴墓

在平壤附近，西元 1925 年，日本朝鮮總督府發掘。有三層木槨，其出土最著名有夾紵漆器的漆奩，表面有雲氣紋，與長沙馬王堆一號墓之漆奩相似，此

〔註3〕見《後漢書·東夷傳》。

外尚有黑漆彩畫小匣，上有人物畫。

2. 王光墓

在平壤南井里，因其內發現有一個畫有孝子傳的藍胎漆畫的竹篋，此墓又名「彩篋塚」，日人於1931年發掘，木槨室分爲前後室，後室放棺木，前室放置副葬品。木槨室之天花以木角材三層縱橫交疊，出土副葬品除了孝子傳彩篋外，尚有雲氣紋漆案，怪獸紋漆盤，羽觴等。彩篋孝子傳人物有漢惠帝、南山四皓、紂王、伯夷、丁蘭、李善、鄭眞、黃帝、吳王、楚王、美女等古今人物。木槨室長4.36公尺，寬4.09公尺，略成方形，高1.34公尺，由底部一層木材，四邊牆用二層木材，頂部一層木材加鋪雙層木板構成蓋板（圖4-6、4-7），木槨室距發掘時墳頂面爲4.79公尺，發掘時在墓壙尚有一層腐朽木材，推測係木槨室之頂棚，因這層頂棚腐朽，造成木槨室蓋板塌陷。王光墓之墳塋範圍南北達25.7公尺，東西寬達20.6公尺，高出地面約4.5公尺，圖4-4及圖4-5，爲發掘時木槨蓋及蓋板翻開後之遺物情形，由此可知漢代邊邑郡守之墓葬狀況，王光係樂浪太守，約屬東漢時人，惟中國史書不載。

圖4-3　王光墓平面斷面實測圖

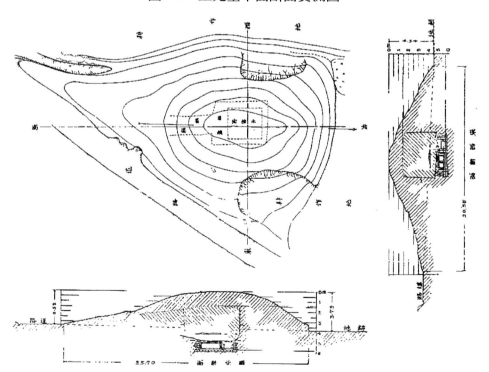

圖 4-4　王光墓木槨室之土層——白綠色黏土與腐朽木材出土狀況

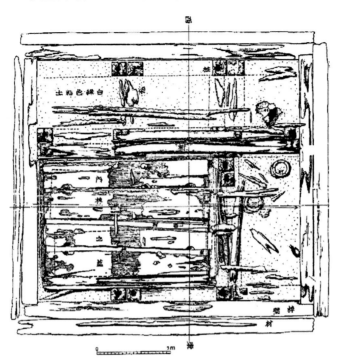

圖 4-5　王光墓木槨室上層遺物出土狀況

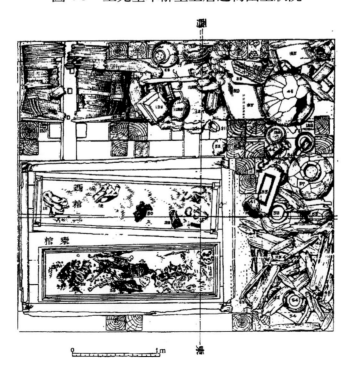

圖 4-6　墳丘木槨室東西斷面圖

圖 4-7　王光墓木槨室復原圖

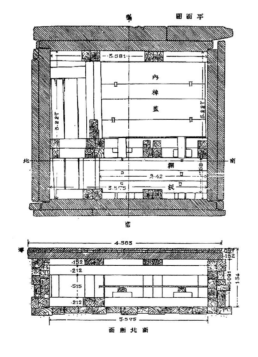

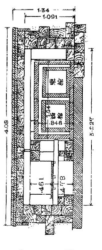

3. 帶方太守墓

此墓在北韓黃海道安岳郡龍順面柳順里，墓誌銘云：「永和十三年十月戊子朔二十六日，平東將軍護撫夷校尉樂浪帶方太守……」，可知此墓建於永和十三年即西元 357 年，該墓誌又稱：「□安年六十九薨官」，漫漶字應是「咸」字，咸安年間（371～372）尚可以禮埋葬，可見直至西元 372 年，雖西晉已亡，但樂浪帶方郡尚在中國人治理中，否則帶方太守無法以郡守禮埋葬，朝鮮史皆稱高句麗美川王十四年（313）將中國人逐出樂浪及帶方郡，恐非史實。

該墓由羨道進入後，先入羨室，再入前室，前室左右有東西側室，前室內即為玄室，玄室置棺槨，旁有迴廊，玄室平面方形，以八角石柱承托藻井天花板石，柱頭有明顯之一斗三升原始斗栱，前室旁有墓主夫婦人像壁畫以及儀仗圖、牛馬圖，南面有斧鉞手圖。最值得注意的是前室東側室東壁有庖廚圖，廚房為單簷懸山頂，屋脊上有一鳥，可能係寫實之鳥而非脊飾。

此墓之斗栱之比例佔全柱的四分之一，不像山東沂南漢墓斗栱佔二分之一，柱頭下無柱櫍及礎石，藻井為鬥四藻井而非唐宋之鬥八藻井。（圖 4-8 所示）

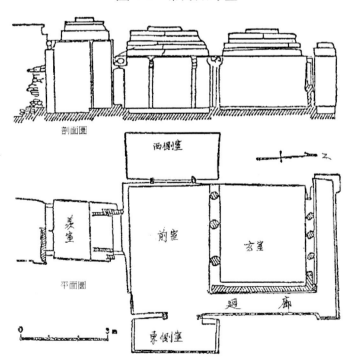

圖 4-8　帶方太守墓

圖 4-9　帶方太守墓庖廚圖（上）玄室內景（下）

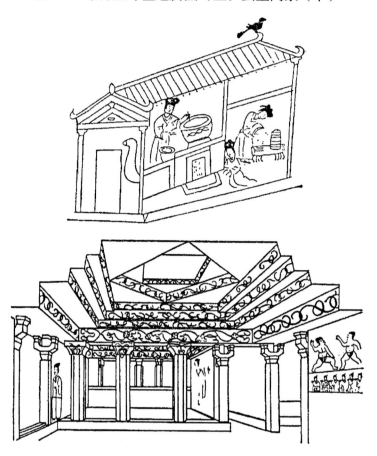

4. 梅山里四神塚

在北韓平安南道龍岡郡大代面梅山里，在平壤西南約四十公里，因玄室西壁有狩獵圖，故又稱「狩獵塚」。墳丘圓形，玄室方形，東西 3.34 公尺，南北 3.4 公尺，高 3.64 公尺，其天花用三角形穹窿之天蓋石構造。玄室之東壁有青龍，西壁有白虎壁畫，南壁有朱雀圖，北壁有玄武圖，由壁畫推斷，此墓與王旴墓之風格相同，應屬於漢郡時代（圖 4-10）。

至於衛星國墓葬之制，敘說如下：

夫餘國之葬制據《後漢書·東夷傳》：「死則有椁無棺。殺人殉葬，多者以百數。其王葬用玉匣，漢朝常豫以玉匣付玄菟郡，王死則引取以葬焉。」有椁無棺與樂浪郡不同，玉匣即金縷玉衣或銀縷玉衣，爲漢王公以上之殮服，玉匣遠送到玄菟郡，可見玉匣之應用普及於邊疆四夷之王公。

圖4-10　梅山里四神塚

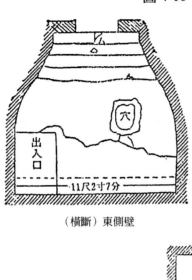

（橫斷）東側壁

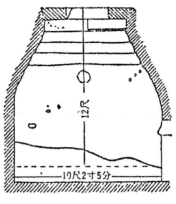

（橫斷）南側壁

天井平面圖

　　高句驪葬制：「（婦人）生子長大，然後將還，便稍營送終之具，金銀財幣
盡於厚葬，積石爲封，亦種松柏。」（《後漢書・東夷傳》，因此厚葬、石墳、墳
前植松柏乃是其特徵。）

　　東沃沮之葬制，依據《三國志・魏書・東夷傳》載：「其葬作大木槨，長十
餘丈，開一頭作戶。新死者皆假埋之，才使覆形，皮肉盡，乃取骨置槨中。舉
家皆共一槨，刻木如生形，隨死者爲數。又有瓦鑹，置米其中，編縣之於槨戶
邊。」其墓葬採用兩次葬法，即肉體葬用土葬法，俟腐化成骨後，方用大槨，
家族皆用同槨，此當爲經濟因素；刻死者形像之木雕像和置米於瓦甕，顯爲祭
祀之用，歐洲貴族葬，每刻死者大理石雕像以憑弔，其意相同。

　　至於辰、弁、馬三韓之葬制又有不同，《三國志・魏書》載其葬有槨無棺，
顯係經濟因素。

　　新羅在漢四郡時代仍是一個部落國，控制慶尚道附近土地，在漢四郡消滅前已經歷十六代，其陵墓在慶州有五陵，即新羅前五代始祖之陵墓。傳說中新羅第四代昔解脫王（57～80）陵在慶州市東北小金剛山，王陵爲饅頭形土塚，第十三代味鄒王（262～284）亦爲山形積土塚，這些陵墓之構造因未發掘而不明，但應與已發掘之天馬塚相去不遠。（圖4-11、4-12）

圖4-11　味鄒王陵

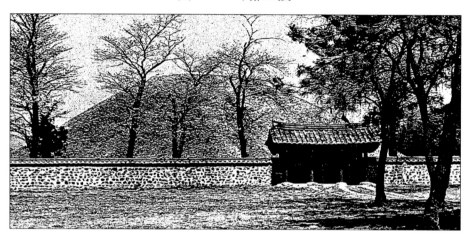

圖4-12　昔解脫王陵

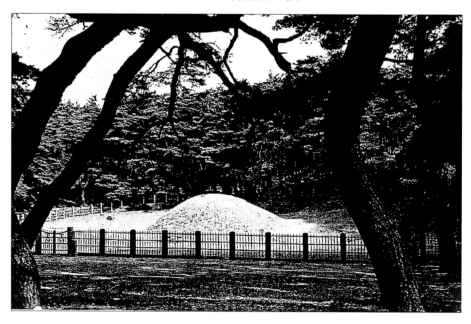

第五章　三國分立時代之建築

　　高句麗自始祖朱蒙於西元前三十七年建國，與漢四郡並立，直到西晉退出朝鮮半島後（313），方能掌握北韓之地，與西南方的百濟和東南方的新羅分立，成爲三國分立時代。三國分立直到新羅統一約三百五十年，朝鮮半島由全盤吸收漢文化轉爲融合自己風格與漢文化的時期，建築上亦復如此。今分述之：

第一節　三國分立時代都城建築

　　高句麗先都於丸都城，此城在魏正始七年（246），爲魏將毋丘險攻破，其紀功碑在清末發現。東晉咸通八年（343），前燕慕容廆伐高句麗並大破之，攻陷丸都並摧毀其城，俘虜高句麗故國原王之母及妻，由於兩次都城淪陷的教訓，高句麗長壽王十五年（427）遷都至大同江流域平壤，爲了長治久安，高句麗自稱長安城，其當時形勢依《北史·高麗列傳》載：「隨山屈曲，南臨浿水。城內唯積倉儲器備，寇賊至日，方入固守。王別爲宅於其側，不常居之。」由此可知當時之平壤城只是軍事用倉庫城而已，《北史》稱平壤南臨浿水（鴨綠江）應是列水（大同江）之誤記。李丙燾氏認爲長壽王之遷都平壤有下列理由〔註1〕：

―――――――――――――――

〔註1〕見李丙燾著《韓國史大觀》第八章。

1. 位於豐饒的大同江流域，有其優越經濟條件。

2. 曾爲古朝鮮與樂浪中心區，遷都可全部接收與承繼其歷史和文化的基礎和遺產。

3. 經西海（即黃海），可與南北中國交通，且便於南向百濟方面展開軍事活動。

丸都城址，在安東省輯安縣通溝西北九十里板石嶺，自光緒三十一年（1905）發現毋丘險攻陷丸都紀功碑斷片而告確定其遺址。丸都自山上王十三年（209）至長壽王遷都（427）共約二百二十年。丸都城係山巔之城，沿著山上稜線而下至 Y 型谿谷有殘餘石壁城址，此山城爲典型朝鮮式山城。山城下有國內城，也有石砌城址，兩城可供平時及非常時使用。

圖 5-1　高句麗長安城遺址圖

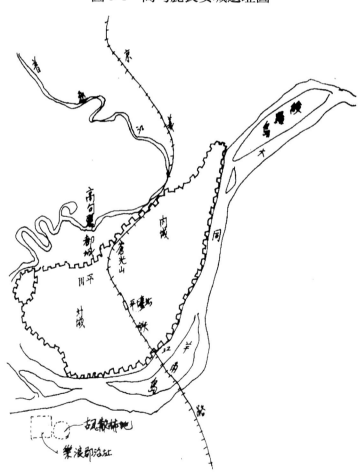

圖 5-2　高句麗丸都山城──尉那巖城之實測

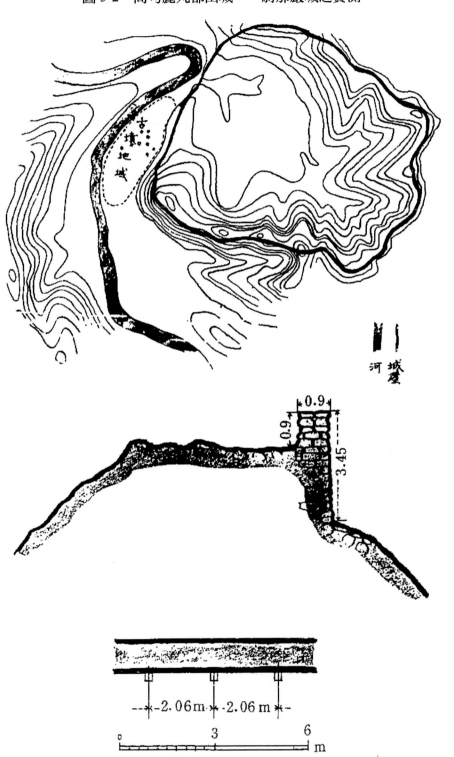

圖5-3　高句麗時代都城古蹟圖（採自古蹟圖譜）

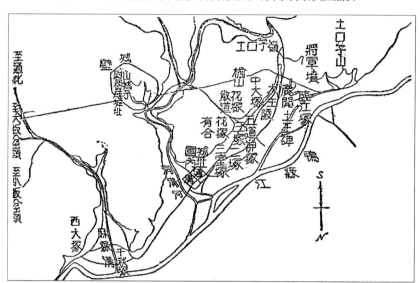

圖5-4　魏毋丘險伐高句麗陷丸都紀功碑刻石斷片

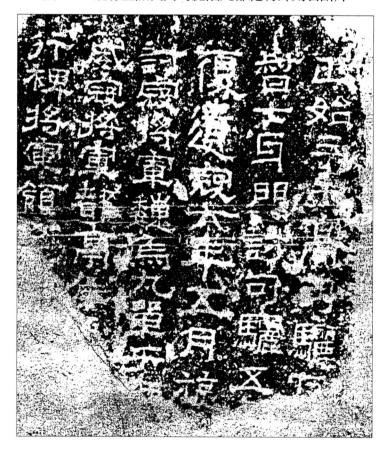

圖 5-5　高句麗丸都城位置圖

圖 5-6　慶州半月城及四周山城防衛系統

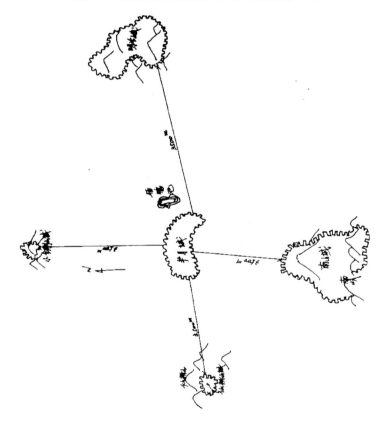

　　高句麗平壤城在大同江北岸東北一里之城址，內城包括附近大城山與安鶴宮址一帶，沿大同江三角形地區爲外城。內城係山城式地形，外城平坦地形，內城可供固守之軍事堡壘，外城爲國王居處，外城有次序井然的棋盤式街道，城內尚有箕子井田之遺跡。

　　百濟之溫祚王統合其部落定都於慰禮，即今漢江之北的北漢山城，《三國史記》稱：「遂至漢山登負兒山望可居之地，……河南之地北帶漢水，東據高岳，西阻大海，作都於此不亦宜乎？溫祚作都於河南慰禮城。」到溫祚王十三年（6 B.C）因感於：「國家東有樂浪，北有靺鞨侵軼疆境，少有寧日，……將遷國，預作出巡視，漢水膏腴，宜都於彼，以圖久安之計，秋七月立柵於漢山，下移慰禮城民戶。」此乃欲藉漢水屏障，以免受樂浪郡及靺鞨之侵擾而南遷至南漢山北麓立柵（今廣州郡西面），至近肖古王二十六年（371）爲了防禦需要，修築南漢山城並移都於此，但是百濟繼續受高句麗之壓迫，高句麗長壽王六十三年（475）攻陷南漢山城。百濟不得已於文周王元年（475）南遷熊津（今忠清南道公州），再於聖王十六年（538）南遷扶餘，即泗沘都，此乃百濟受外敵侵略之四次遷都史，泗沘都城於西元660年被唐朝大將軍蘇定方攻陷而百濟滅亡，總計百濟定都慰禮城計十三年，漢山城三百七十六年，南漢山城一百零四年，熊津城六十三年，泗沘城一百二十二年。熊津城即今公州市北端之公州山城，南倚白馬江，在公州北方山上，城壁石砌，周四千四百五十尺，高十尺，有軍倉及城池。泗沘城在扶餘南山平野，以錦江爲西南北屏障兼護城河，東築羅城，亦即外城，內建王宮及官署，另於扶餘山上築一防禦用白山城，百濟三千宮女投潭之落花巖即在山城之東城壁之斷崖上。羅城以土築，東西1.3公里，南北約2公里。城池雖據高點防禦絕佳之位置，但仍不免被唐大軍攻滅。

　　新羅在三國分立時代首都仍是慶州，慶州都城可分爲王城與山城，前者稱爲半月城，後者爲南山城，前者爲土城，係挖掘南川（又名汶川）的土築成，東西北面有城壁，南面有南川當做護城河，形成半月形而得名。城周圍長達800公尺，沿南川上建有日精與月精橋，城牆設八座城門，半月城一直是千年來新羅王城，爲新羅王宮所在地，現仍留有智證王六年（505）的石冰庫遺跡。（圖5-7）

図 5-7　半月城位置

　　南山（又名金鰲山）位於半月城之南而得名，沿著南山谿谷稜線砌築而成的石城，是屬於典型朝鮮山城，因半月城無險可守，有事時均退守山城，這是三韓守城的遺風，南山城尚有若干岩壁及要塞遺跡，並有倉庫遺址。至於新羅都城其他城有明活山城、仙桃山城之軍事城堡；新羅都城內外最盛時共有一千三百六十坊里，十七萬戶〔註2〕。明活山城建於新羅實聖王四年（405），曾防衛由東海岸甘浦侵入的海賊、倭寇，其位置在普門湖西南，即普門洞與千軍洞的

〔註2〕　見《廣州導遊》，漢城觀光文化社出版。

交界處，現仍有若干城跡遺址。(圖 5-10)。仙桃山城在慶州西面通往大邱之高
速道路旁，建於眞平王十五年（579），八十年後文武王時代再予重修，該城主
要是防禦由西方侵入的敵人，現仍有疊石遺跡（圖 5-8）。

　　新羅王都所建山城都是具有軍事防禦作用的堡壘，由北面小金剛山城和東
面明活山城，南面的南山城和西面仙桃山城構成混合人工自然的外圍防禦圈，
以保衛慶州王城和城內，故慶州開都千年來，慶州僅於景哀王四年（927），後
百濟甄萱王由西方偷襲突入而淪陷外，從未失守，可見其防禦山城的功效。(圖
5-8、5-9）

<div align="center">圖 5-8　　仙桃山城</div>

圖 5-9　仙桃山城遺跡

圖 5-10　明活山城

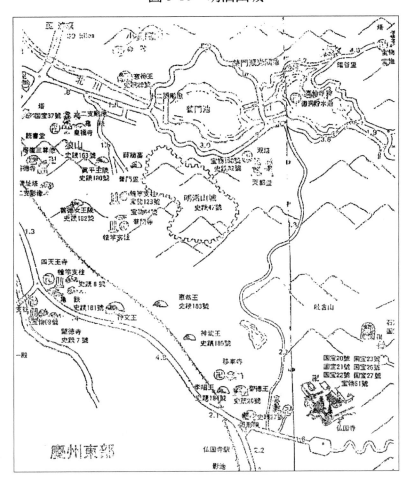

第二節　三國分立時代王宮苑囿建築

《魏書》稱高句麗王好治宮室（《魏書・高句麗傳》），可惜丸都兩次淪落焚毀，今僅有疊石城牆遺跡，宮室遺跡渺不可尋。

至於高句麗的平壤都城，《唐書・東夷傳》稱：「隨山屈繚爲郭，南涯浿水（列水之誤），王築宮其左。」即平壤山城稱爲大城山城，城壁用塊石疊砌，面臨大同江，今尚有七星門、轉錦門遺址上重建的城門。王宮在其東面，稱爲安鶴宮，李勣攻破平壤城時：「火其門，鬱焰四興。」由此可見，城破被焚，今僅有餘址。高句麗幸存之宮室已不多，故查考極難，惟以高句麗受漢化最深，其宮室當爲六朝宮室之縮影，亦極可能。

百濟之宮室，受到南朝影響，各王都有壯麗樓閣臺榭，苑池中造假山，扶餘宮南有人工池，其上有方丈之仙山，稱爲宮南池，建於百濟武王三十五年（634）。

新羅王宮在王城半月城內，今城內除石冰庫外已無宮室遺跡，惟因新羅親唐之故，新羅統一後大量引入唐代宮室制度可以斷言。

依據尹張燮之《韓國建築研究》稱百濟於溫祚王十三年（6 B.C）漢水南面之漢都，建立新宮闕，其制簡而不陋，華而不侈；到比流王十七年（319），於宮西建立射臺，在近肖古王（346～375）諸王於漢山城都營造宮闕，辰斯王（約西元400年）時建造假山庭園；在蓋鹵王時增建宮室、樓閣、臺榭。至於熊津都在東城王（479～501），於宮城東面建造臨流閣，高五十餘尺，並建靈沼靈臺，種植奇花異草，飼養異獸奇禽，於熊津橋畔建南堂以供晏會之所，至聖王十六年（538）遷都泗沘城，建泗沘宮、望海宮、皇華宮、太子宮等宮殿；武王三十五年（634）三月穿池於宮南，引水二十餘里，四岸植以楊柳，水中島嶼擬方丈仙山（尹氏引《三國史記》），由此可知在我國南北朝時代百濟也仿照我國宮室之苑囿建築。

第三節　三國分立時代佛寺建築

高句麗地區有史上肖門寺、伊佛蘭寺、平壤九寺等佛寺，佛寺多建七層木塔或石塔，外形有六角及八角形，如永明寺八角五層石塔，弘福寺六角七層石塔等皆爲實心塔。在平壤高句麗遺址上有很多佛寺大礎石發現，在永明寺石階

旁發現獅子浮雕〔註3〕。考高句麗佛教係於小獸林王二年由前秦符堅傳來（372），符堅曾派高僧道順攜帶佛經佛像來傳教，在故國壤王九年（392），下令人民信仰佛教，故佛寺興建當很普遍。

百濟於枕流王元年（384），由東晉來的胡僧摩羅難陀到百濟傳教，翌年興建佛寺於南漢山。百濟最著名佛寺為王興寺，此寺據文獻記載非常壯麗，惟已無遺跡。百濟現存之佛塔只有彌勒寺址之六層石塔、王官坪塔。至於百濟塔之代表作——大唐平百濟塔（又名扶餘塔、平濟塔、定林寺五層石塔），則為紀功之塔而非佛塔。

彌勒寺址六層石塔（圖5-11），在全羅北道益山郡金馬面箕陽里，現存六層，建於百濟武王時代（600～641），依現存塔比例而推測，原高應為七層，塔正方形，每面有三間，正面明間有一門戶，次間均有中央柱，門楣上有三層整層石砌，步步推出，以支持其上屋簷，此種構造法是為「疊澀砌築法」，乃是六朝時代磚石造出簷之常用法，石簷翼角微翹，為仿木構造飛簷之制，第二層平面較第一層縮小，以上各層累縮，其縮小比例約十分之九，正面因累縮形成75度的斜度，此塔為朝鮮全境現存最古最大的石塔，其造型古樸雄偉，為仿木造閣樓之石塔。

圖 5-11　彌勒寺址六層石塔

新羅的佛教係在訥祇王（417～458）由高麗僧黑胡子到善都（今之善山）傳入佛教開始，法興王十五年（528）始許公開傳教，其最著名為皇龍寺與芬皇寺，今分述如下：

皇龍寺係因新羅王十五年，在半月城之東建新王城時，傳說有黃龍出現而得名，此寺於眞興王二十七年（566）完工，善德女王曾加增建（645）。皇龍寺遺址在慶州西一百四十公尺，於西元1978年進行發掘，得知皇龍寺大雄殿柱

〔註 3〕　見《廣州導遊》，漢城觀光文化社出版。

間面寬五十公尺，進深十八公尺，前排配置直徑一公尺巨大礎石十個，其內且有一列九公尺寬石臺，推測係放置佛像之用。皇龍寺內尚有一處新羅最大木造佛塔遺址，該木塔爲善德女王六年（637）由曾留學唐朝的新羅高僧慈藏法師興建，工期達七年之久。該塔據發掘調查，有六十個巨大礎石，面積約二千平方公尺，基層每面有八個礎石，礎石相當巨大，每列礎石面積即達二十六平方公尺，該塔原高九層，高達二百二十五尺（約六十七公尺），即木構共一八三尺，塔上之刹高四十二尺，塔內置放高一丈六尺（五公尺）金銅佛像，重達二十七噸。此塔在興建之時，武烈王之父金龍春曾動員二百名工匠贊助施工。此寺可謂新羅有史以來第一偉構，可惜毀於高麗高宗二十五年（1238）蒙古之兵燹。（圖5-12）《三國遺事》稱此塔爲新羅三寶之一（《三國遺事·卷四》）。

圖 5-12　皇龍寺址之遺跡石礎

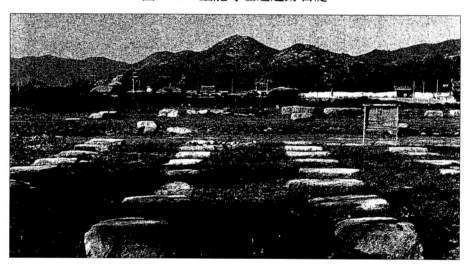

芬皇寺及塼塔，建於新羅善德女王三年（634），爲女王招徠百濟工匠的作品。原高九層，毀於壬辰倭亂（1593）之砲火，現僅存三層塼塔，爲韓國現存最古之塔。該塔之制，拙著《中國建築史》曾詳述之：「其簷用七線簷疊澁挑出，四方形，下層每面各一門，長方形，門外有二門神，臺基以三層整層石砌，下層用大石，上層用塊石，臺基角隅有一石獅，此塔之制度與大雁塔同一形制。」塔基層之寬爲 6.5 公尺，高 2.6 公尺，連臺基全部高度約 10 公尺。此塔內曾發現有舍利函及金石飾物以及銅幣。此塔爲王室所供奉。至於芬皇寺主殿是供奉藥師如來，此塔之塼達四十公分，爲南朝系統之塼，其外形肅穆古樸，爲韓國

不可多得的塼塔。芬皇寺原制已無遺跡，惟最近在寺址附近發現芬皇寺之石雕
仁王像及武人像，以及幡竿支柱臺，高達六公尺，有三孔，其下有龜趺座，由
支柱石之高度可知幡竿高至少二十公尺。（圖 5-13）

圖 5-13　芬皇寺磚塔

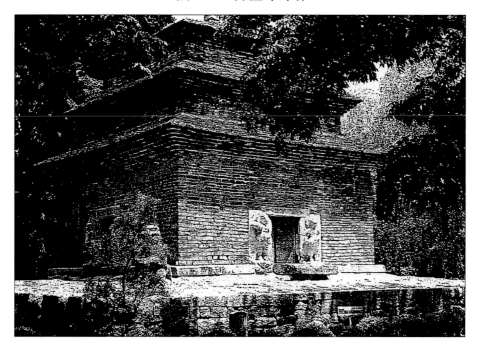

第四節　三國分立時代的特殊建築物

　　三國分立時代以扶餘邑大唐平百濟塔與慶州瞻星臺最著名，今分述如下：

　　大唐平百濟塔，現稱爲扶餘塔或定林寺五層塔或平濟塔，韓國爲了民族自
尊心常不稱平濟塔。此塔係蘇定方平定百濟（660）後，爲紀功而建造的紀念
塔，當時所鑴刻的《大唐平百濟碑銘》仍然鑲於基層壁上，其制據拙著《中國
建築史》稱：「該塔方形，五層，石造，置於二層基壇上，平面逐層累縮，下層
簷高較高，正面有一方形石門，門上有整層塊石砌門楣二重，石縫錯開，屋簷
微有上翹，用三個鑴刻塊石組成，第二層以上實心，砌塊石四重，第一及第三
重塊石較薄，第二及第四重較厚，石縫錯開，各重塊石逐漸挑出，第四重塊石
底窄頂寬，以承挑屋簷，屋頂似有相輪，全塔外形古樸流麗，出簷甚遠，爲仿
木構造之石塔。」考石塔基層邊寬 2.5 公尺，二層以上平面逐漸減小，尺度雖

小，但形制輕盈靈巧，風格奇特，與新
羅塔制迥異其趣，當爲蘇定方命令百濟
工匠所建，此塔經韓國列爲第九號國
寶，象徵千年來大唐的雄風和百濟的沉
淪，韓國人把它保護千餘年，其氣度之
大不愧爲海東君子國。（圖 5-14）此塔在
忠清南道扶餘郡東南里。

圖 5-14　大唐平百濟塔

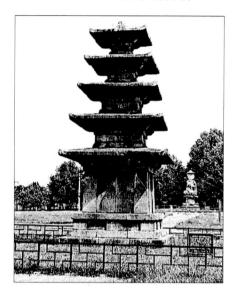

慶州瞻星臺號稱東洋最大天文臺，
在韓國慶尙北道慶州市仁校洞，爲新羅
善德女王十六年（647）建造，形狀如井
型（韓國觀光書籍稱其形爲圓筒形，李
約瑟的《中國之科學與文明》稱其形狀
如瓶，均不太正確）。最下基壇用十二塊花崗石砌成，塊石上共有二十七層花崗
石，底層直徑最大，約 5.17 公尺，往上漸漸縮小，自第九層以上縮小率漸大，
至第十九層縮至直徑最小。該層正對東西面有突出壁面梁頭石，每面各二個，
第二十層以上直徑漸漸增加，惟增加幅度甚小，臺頂有二層井字形石造井幹臺，
靠南面位於基壇上十二層開設一窗，窗高佔第十二至第十四共三層，基壇邊寬
5.6 公尺，上部直徑 2.57 公尺，全臺高度約 9.17 公尺，全臺皆用米黃色花崗岩
砌築而成，除井幹石及基壇石外，每石均略呈弧形。此瞻星臺，我認爲有下列
幾個疑點需要商榷：

其一，即形狀問題，有人主張形狀呈圓筒形（散見韓國各觀光手冊），有人
主張如瓶形〔註4〕，有人主張如女性胴體呈柔美和線之美〔註5〕，我卻主張其型
爲古井形，上小下大，頂有象徵性的井圈石，正符合中國成語所謂：「坐井觀
天」。我認爲坐在井內觀看每天經過慶州子午線之天頂諸星辰，故坐井觀天的天
文工作者，有如韓愈《原道》所說：「坐井而觀天，曰天小者，非天小也。」也
就是天文工作者反駁一般人的錯覺，坐井觀天，每天坐在井形瞻星臺內觀看星
辰，一整年後，黃道二十八宿星辰皆可得知其星距、亮度、角度，故吾人可以

〔註4〕見李約瑟著《中國之科學與文明》第五冊。

〔註5〕見韓國觀光文化社之《韓國》。

斷言隋唐瞻星臺大都是這種形狀。

圖 5-15　瞻星臺

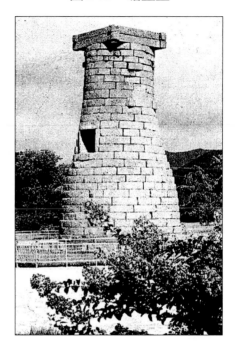

　　其二，即興建緣起，朱雲影認為：「唐貞觀七年（633）李淳風造渾天儀以觀天象，新羅受此刺激，十四年後，就在慶州建立了一座高二丈九尺的瞻星臺。」吾人認為新羅屢次向唐朝貢，貞觀九年，善德女王受封為新羅王，羨慕唐朝文物典章，於貞觀二十一年，仿唐朝瞻星臺而建造慶州瞻星臺可能性很大。

　　其三，此臺建築制度與天象關係，有謂：「基壇十二塊石代表一年十二月，腰部有窗口，以窗口為基準，向上向下各有十二節（層），共二十四節，恰好與一年節氣相符，臺身二十七節加上頂端井字形之四方型是二十八節，與星座二十八宿相符，井字石正指東南西北四方向，連基壇至井字頂共三十層，正是每月日數，全體臺身共有三百六十六塊石塼，恰好與三百六十五又四分之一日相仿，基壇正方而臺口圓形，即東方天文思想之天圓地方相符。」〔註6〕其說法大致正確，惟臺身之二十八層應與基壇一層共二十八層為二十八宿，井幹石之交叉角並不正對西方，而是正對東北、東南、西北、西南與井幹石面對東西南北合為八方，即井幹石置上渾天儀後可看四面八方，臺身二十七層或另有代表太陰周期二十七日餘的用意，因自古以來中韓均用陰曆。

　　其四，窗口之作用問題：有人主張供出入臺內上下之用。有人主張可觀測北極星〔註7〕，因窗口正對南方故後者不可能，供出入上下只是其中用途之一，觀看某特殊天文當為其另一用途。據吾人研究，當每日午正時，太陽上中天，陽光正好由南方窗口射入，故每日可測出太陽上中天時刻用以校正日咎或漏刻時間。

〔註 6〕　見《廣州導遊》，漢城觀光文化社出版，第 189 頁。

〔註 7〕　見韓國觀光文化社之《韓國》。

其五，為此如何置天文儀器：有人認為置於臺頂雙層井幹石上〔註8〕，惟以井幹架地位之小可能無法派上用場，吾人認為渾天儀仍然置於底部，至於利用底層置水成為水鏡以倒影觀測天體更不可能，夜間不可能看到水中倒影，點燈後星辰之光被燈光掩蓋，坐於臺井內以肉眼瞻星，故稱「瞻星臺」，瞻是「仰視」（見《辭海》），故仰視瞻星而無俯視星辰之可能。瞻星臺為東洋式古典天文臺的縮影，韓國人引以為傲，一千三百年後韓國參加日本筑波科技博覽會（1984）仍以瞻星臺之複製品參展。

其三再述及慶州半月城內石冰庫，為智證王六年（506）所建，為夏日貯冰之冷藏室，內部高 5.3 公尺，寬 5.76 公尺，深 17.3 公尺，用一千餘塊花崗石砌成，內部砌成圓栱形，冰庫深入地下約二公尺，可貯夏日之冰。考我國最早記載冰庫為漢高帝時，蕭何營建未央宮有凌室，掘竇窖以藏冰為嚆矢，此為西漢高帝九年（西元前 199 年）之事，自此以後，歷代皆有冰庫供夏日宮中調節空氣之用。新羅三國時代石冰庫在李朝英祖十七年（1741）重修並移築至今址。（圖 5-16、5-17）

圖 5-16　石冰庫內郭

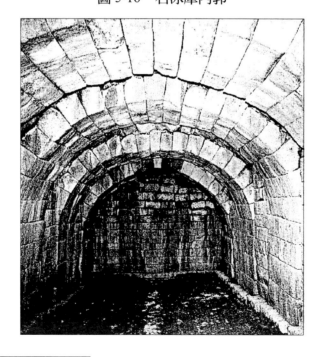

〔註 8〕見拙著《中國建築史》下冊隋唐建築。

圖 5-17　石冰庫外觀

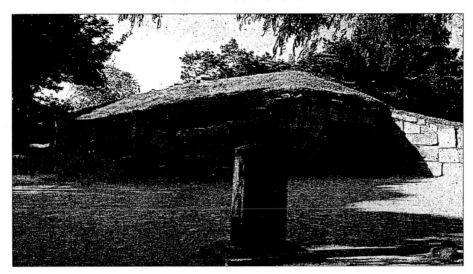

第五節　三國分立時代陵墓建築

　　三國時代遺留至今保持最完整的是陵墓建築，此乃因朝鮮半島民風古樸，敬畏國王如神，不敢褻瀆王陵，且因財富集中於王室，故王陵建築華麗精巧，且多厚葬，以埋設副葬之金冠、金環、天馬、鎧甲、金鈴之出現而定名，今分述如下：

一、高句麗陵墓

　　依陵墓之建材可分爲石塚與土塚，前者砌石而成，後者築土而成，在丸都內城發現之古墳有下列：

　　1. 石塚：將軍塚（即廣開土王陵）、太王陵、千秋塚。

　　2. 土塚：二塚、三塚、三室塚、散蓮華塚、龜甲塚、美人塚。

　　平壤地方的陵墓如下：

　　1. 魯山里鎧甲塚（大同郡紫足面）。

　　2. 土埔里大塚（大同郡紫足面）。

　　3. 湖南里四神塚（大同郡紫足面）。

　　此外，平安南道江東成川郡有漢王墓，順川郡有天王地神塚，平安南道江西龍岡郡大代面有梅山里四神塚，同郡新寧面有花上里龕神塚及花埋里塚，池

雲面有安城洞大塚及安城洞雙楹塚，江西郡普林面有肝城里花蓮塚，江西郡江西面有遇賢里三墓。

將軍塚在今輯安縣通溝，即廣開土王陵或好太王陵，爲高句麗第十九代王，保存比較完好，塚之基壇下部寬大上面狹小，疊積七層方壇，基壇約三十公尺見方，高度達十二公尺，彷彿金字塔一樣形式，基層四面用堅固巨石構靠，第七層以上爲饅頭形，此墓日人曾發掘過，墓內羨道通往玄室，玄室內有兩個並排槨室，室內並無壁畫。（圖 5-18、5-19）

太王陵，砌石陵，爲高句麗最大的王陵，陵墓達六十公尺見方。

土塚墓以平安道三墓里大墓最大，直徑 50 公尺，高 8.7 公尺；花上里龕神塚，壁龕凹入有神像浮雕，天有斗梯形藻井，前堂有石門通入玄室（玄室爲置棺槨之室）；順川郡之天王地神塚分爲羨道、前堂、玄室，羨道上天井爲方形其上置八角並以斗栱相承接，前堂更爲奇特，長方形上疊舟形之藻井，樑上並有人字舖作。（圖 5-20）至於龍崗郡雙城洞之雙楹塚，以玄室有雙石雕楹柱而得名，楣上有人字舖作，這是中國六朝斗栱之通例，藻井爲二層方形，其上再置一個對角方形藻井。至於遇賢里三墓之大墓玄室之石槨臺有二個，四壁有東壁蒼龍、西壁白虎、北壁玄武、南壁朱雀之施於石面上之彩色壁畫，四神壁畫原爲漢朝之制，此墓當係漢朝之流風遺韻。

圖 5-18　將軍塚全景

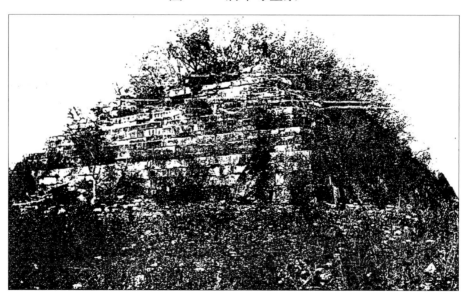

圖 5-19　將軍塚正面（上）、平面（下左）及剖面（下右）

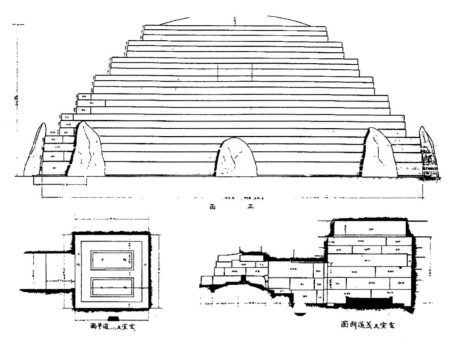

圖 5-20　天王地神塚平面（右）、剖面（左）

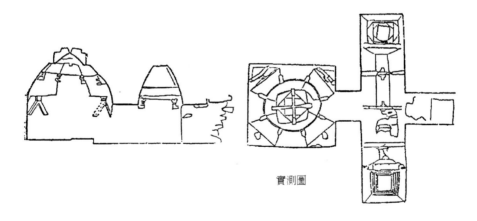

　　總之，高句麗墳墓最震撼之代表為墓室內之壁畫，早期砌石墓常無壁畫，
中晚期之大土塚構造常是以石板砌成墓室（包括羨道、前堂、玄室三部份），玄
室置石棺，其上再覆以土成為饅頭形的大土塚，進入羨道內，就有如進入華麗
地下宮殿，壁畫體裁如田獵、饗宴、戰爭、吉祥圖案、傳奇故事等，其描繪技
巧細膩，構圖均衡，這種風格正是南北朝時代的風格，顯見高句麗藝術受中國
影響頗深。

1. 龕神塚

在北韓平安南道龍岡郡新寧面新德里，又稱大蓮華塚，以其有蓮花臺座之棺臺而得名，該塚在高句麗時代，為二室墳塚，前室長 2.42 公尺，寬 1.51 公尺，後室長 2.16 公尺，寬 2.73 公尺。其中柱頭之斗栱出跴三層；在前室東壁龕內有白羅冠之神像，西龕內有拱手女人像，髮高髻，與南北朝婦人髮髻相同，可見此塚當建於新羅統一前的古高句麗時代。（圖 5-21）人像背光之三角火焰（圖 5-21）可知已受到佛教傳入的影響，故此墓最早上限應為小獸林王二年（372）。

圖 5-21　龕神塚

剖面

平面

斗栱

背光火焰

2. 大安里第一號墳

位於北韓平安南道龍岡郡城巖面大安里，此墓之前室寬 4.39 公尺，深 1.92 公尺，高 2.36 公尺，通廊通至玄室，寬 1.2～1.34 公尺，玄室方形，尺寸為 3.28m ×3.21m，本墳最主要特點是玄室為八角形累縮穹窿結構（天花板），板石板疊砌，前室之壁面有漫衍之壁畫家居圖、織女圖、蟠螭玄武圖及人物圖，有《南齊書》所稱：「高麗俗冠折風一梁，謂之幘」之幘冠（見〈東南夷傳‧高麗〉條），可見此墳係在新羅統一前之高句麗時代。（圖 5-22）

3. 八清里壁畫古墳

在北韓平安南道大同郡大寶面八清里，如圖 5-23 所示係具有前後二室之雙室墳，前室平面為 2.52m×1.65m，高 1.7 公尺，玄室為 2.52m×2.52m，高 2.15 公尺，壁畫有青龍、庖廚、人物戴黑幘而判斷為高句麗古墳。（圖 5-23）

4. 雙楹塚

在北韓平安南道龍岡郡龍岡面安城里，本塚因在玄室前面有二支八角石柱如雙門楹而得名，羨道寬 2.72 公尺，前室方形（東西 2.35 公尺，南北 2.72 公尺），前室通過雙楹門道可進入玄室，玄室方形（東西 2.75 公尺，東壁 3.01 公

圖 5-22　大安里第一號墳

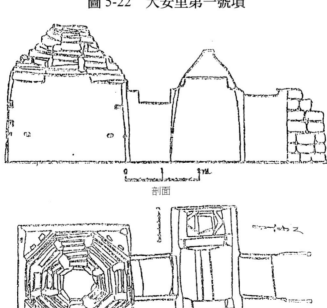

剖面

天花平面

圖 5-23　八清里壁畫古墳剖面（上）、平面（下）

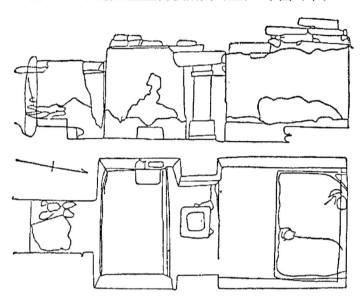

尺，西壁 2.94 公尺），屬於雙室墳，其結構天花之天蓋石，繪有蓮花紋，石柱
上有上栱；在玄室北壁有墓主夫婦像，著黑幘白羅冠，婦人挽高髻，上有描繪
一屋頂，人字屋架，屋架有人字形補間，此與北魏雲崗石窟有相同手法（圖
5-24），由此可知此墓之年代爲高句麗時代，玄室天井之西南及東南隅有日月
像圖，東壁有供養圖，羨道東壁有車馬行列圖，而知此墓主身份爲貴族階級。
（圖 5-25）

5. 東夷校尉幽州刺史墓

在北韓平安北道大安市德興里之壁畫古墳，在平壤西北一百二十公里，在
西元 1977 年十二月發現古墳，其墓誌銘有「永樂十八年太歲在戊申十二月辛酉
朔二十五日」之銘文，可以斷定此墓之絕對年代爲西元 409 年 1 月 26 日埋葬。
此墓屬於雙室塚，分爲前室及玄室，前室寬 2.97 公尺，深 2.02 公尺，高 2.846 公
尺，羨道寬 1.02 公尺，長 1.54 公尺，高同前室，玄室寬 3.277 公尺，深 3.28
公尺，高 2.895 公尺，玄室與前室之間通路寬 1.18 公尺，高 1.37 公尺，前室北
壁西側下有長方形祭壇，玄室西北側置棺臺，此墓前室西壁有十三郡太守來朝賀
禮圖，可知墓主之身份，墓室內有仙人、人頭鳥、怪獸、鼓吹樂隊等壁畫。

再依此墓之外觀而言，墓爲方臺形墳丘之半地下式橫穴石室封土墳。（圖
5-26）

圖 5-24　雙楹塚人字屋架

圖 5-25　雙楹塚剖面（上）、平面（下）

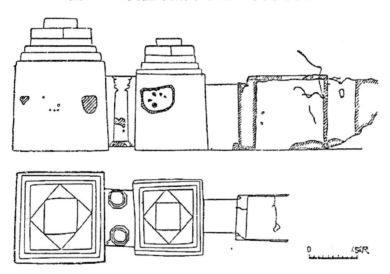

圖 5-26　東夷校尉幽州刺史墓平面圖

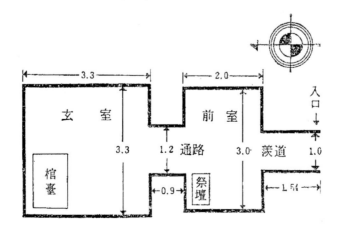

二、百濟時代的陵墓建築

百濟的古墳及扶餘郡王陵里古墳以及陵山里古墳群,但在西元 1971 年七月,由韓國政府發掘的百濟武寧王陵(501～523)在位二十三年,武寧王二十一年,受梁武帝封爲寧東大將軍百濟王。武陵王名餘隆,死於 523 年,葬於公州(古名熊津)之宋山里。其墳構造與高句麗王塚最大不同點係玄室呈隧道形,全部用磚拱砌成,長達 3.5 公尺,玄室前有一鎮墓石獸,玄室上右爲木製彩繪王棺,左爲王妃棺,棺內有 88 種二千五個副葬品,包括黃金飾物、銅鏡、珠寶、香爐、木枕、木屐等。其中最著名爲黃金製王冠及妃冠,王冠呈樹狀,妃冠呈火焰狀,這些都是百濟絕妙工藝品,其內尙有石刻墓誌銘,有梁武帝封他的頭銜,其墓之構造如圖 5-27、5-28 所示。

1. 陵山里壁畫古墳

在南韓忠清南道扶餘郡邑陵山里,其羨道長 3.35 公尺,寬 1.708 公尺,高 1.07 公尺,玄室東西寬 1.52 公尺,南北長 3.27 公尺,高 1.946 公尺,玄室內之棺臺長 2.43 公尺,寬 1.28 公尺,此墓之特點在玄室天花頂石有飛雲蓮花圖。(圖 5-29、5-30)

圖 5-27　百濟武寧王陵立面(上左)、側面(上右)、剖面(下左)、平面(下右)

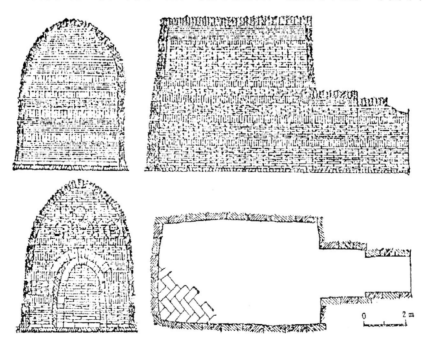

圖 5-28　百濟武寧王陵玄室穹窿

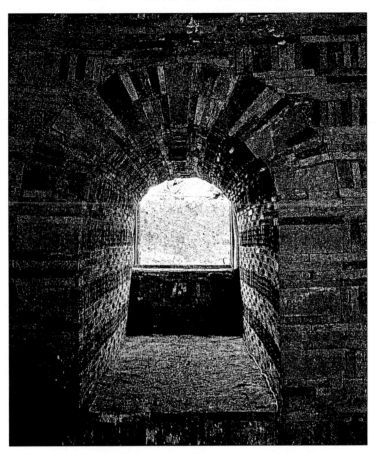

圖 5-29　陵山里壁畫古墳橫剖面（上左）、縱剖面（上右）、
　　　　　立面（下左）、平面（下右）

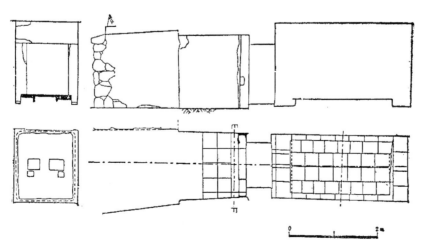

圖5-30　玄室上方飛雲蓮花壁畫

圖5-31　伽耶壁畫古墳縱剖面（上）、橫剖面（中）、平面（下）

最近，韓國政府於漢城市江東道芳夷洞發現百濟末期古墳群，爲土壙墓，呈土饅頭形，考漢城本爲百濟初期之都城，百濟因外患而遷都，但漢江優越地理位置使其人口並未因遷都而大量減少，由土壙墓之規模可知係百濟貴族或富室之墳。（圖 5-32）

<div align="center">圖 5-32　漢城芳夷洞百濟古墳</div>

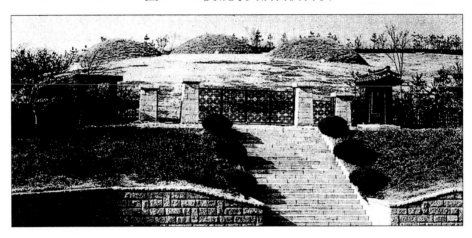

此外，日人於二次大戰前發掘陵山里古墳共六處，均爲外形饅頭形之王墳，墓室爲石砌，玄室之構造方法如下：

東下塚之玄室長方形，天井用花崗石與巨大的大理石砌成，四壁有繪四神之痕跡，天花有蓮花雲紋飾之繪畫。

中上塚玄室亦爲長方形，惟左右壁向上斜出，形成上狹下寬之形，其上以一大石嵌砌於兩壁上，形成上狹下寬之形，其上以一大石嵌砌於兩壁上，形成梯形穹窿形。

中下塚有如武寧王陵的筒形穹窿。（圖 5-28）

總之，百濟王陵墓與高句麗構造無大差異，僅是玄室有呈隧道形圓筒穹窿有異，其餘墓之壁畫體裁蓮花雲紋等均爲我國六朝風格。

至於三國時代，弁韓在洛東江下游之伽倻國，亦即五伽倻中之大伽倻國，其領土在慶尙北道高麗郡一帶，在高靈郡高靈邑古衙二洞有砌石古墳，古墳之玄室（即墓室）東西 2.5 公尺，南北 3.1 公尺，高亦 3.1 公尺，並置有東西二棺臺，東棺臺 2.8m×0.86m，西棺臺 2.8m×1.3m。本墓羨道天井有一大蓮花壁畫，造形生動，直徑五十公分。（如圖 5-31）本墓之砌石屬於百濟手法。

三、三國時代新羅之陵墓建築

三國時代新羅王國陵墓建築有三種：

1. 積石墳：如慶州皇南洞劍塚、金冠塚、金鈴塚、天馬塚。
2. 石槨墳：有縱壙式如慶州普門洞之埦塚、金環塚及橫壙式如昌寧第 11 號塚。
3. 瓢形墳：夫婦塚。

新羅王陵自朴赫居世王開國後至王國統一的文武王等三十代國王的陵墓，僅有伐休王（第九代），奈解王（第十代），助賁王（第十一代），沾解王（第十二代），儒禮王（第十四代），基臨王（第十五代），訖解王（第十六代），實證王（十八代），訥祇王（十九代），慈悲王（二十代），炤知王（二十一代），智證王（二十二代）等十一位國王陵墓不明外，其餘皆完好如初，震撼東洋的天馬塚，出土遺物達一萬一千二百餘件，推測為智證王（514 年逝世）的王陵，惟未有直接證據；王陵有如覆缽形或乳形，直徑數十公尺，高度十數公尺不等，其中最大為俗稱鳳凰臺，直徑達七十五公尺，高度為二十二公尺，茲將已發掘之各塚之墓制敘說如下：

天馬塚：以該塚出土白樺樹皮彩繪天馬圖而名，前稱 155 號古墳，本塚於西元 1973 年四月發掘，為一個積石木槨塚，直徑約 27 公尺，高度約 12.7 公尺，用天然石堆砌成一個槨室，槨室內置棺木，積石上再覆以土；天馬塚除了天馬圖外還有觀鳥圖以及弁形金冠、盔形金冠、蝶形冠、中角冕等金飾，常有香爐、琉璃杯、銀器、土器等副葬物，足證新羅工藝水準的精湛。現積石的土石已清除三千二百立方公尺，並改用混凝土圓頂以供參觀及展覽之需要，此塚全部改修及發掘經費動用五億三千萬元韓幣（1989 年幣值計算約新臺幣二千六百萬元）。

新羅除王墓外，一般貴族及富室人之墓亦有壁畫，如南韓慶尚北道榮州郡與臺庄二里之於宿述干墓，建於新羅眞平王十六年，595），羨道寬 1.1 公尺，長 2.8 公尺，高 1.29 公尺，玄室東西 2.6 公尺，南北 3.1 公尺，高 3.1 公尺，其墓有石扉畫有人物像，羨道之天花亦有蓮花紋。

新羅古墳由已發掘之資料顯示，其墳墓做法，先砌石做一個地宮，地宮內放置棺槨及隨葬物，其上再置土成為饅頭形墳墓。

圖 5-33　天馬塚外觀

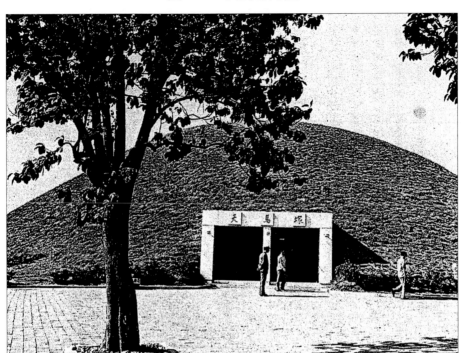

圖 5-34　三國時代新羅古墳群──慶州月城附近古墳公園

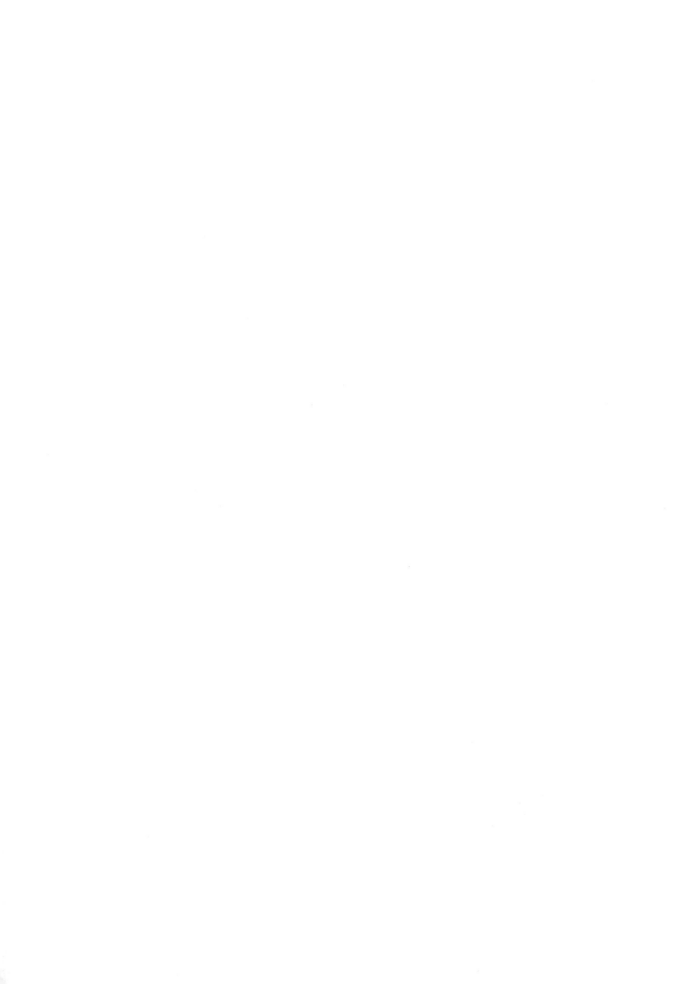

第六章　新羅統一時代之建築

　　大唐帝國滅了百濟與高句麗後，新羅藉著唐帝室政變（指武后竊國）無暇東顧之時，文武王對唐室陽奉陰違，並聯合高句麗與百濟遺民在金庾信將軍之率領下蠶食了安東都護府大同江以南之領地，建立了韓國歷史上第一次統一王朝（677）——新羅統一時代。已逝南韓朴正熙總統於西元 1977 年建造完成統一殿於慶州的南山，就是爲慶祝一千三百年前新羅統一的榮光。

　　新羅統一至新羅滅亡（935）共二百五十八年，這時新羅的神文王（681～692 年在位）恢復了對唐的稱臣，並吸收唐朝文物典章制度，以及統一後人才的薈聚，戰爭的中止，政局的安定，造成了韓國歷史上的黃金時代，其建築藝術也達到了最高峰。

第一節　新羅統一時代都城建設

　　統一後，新羅除致力於王都慶州的建設外，尚另設五小京，以供巡幸之處，和慶州共稱「六京」。五京即金官京（今慶尚南道梁山）、中原京（今京畿道廣州）、北原京（今江原道春川）、西原京（今忠清南道公州）、南原京（全羅北道全州），六京的位置皆在漢江以南，其原因可能建京城距高句麗故地離王都較遠，可能有事時鞭長莫及，且建國於咸鏡道的渤海國來意不善等原因，惟因此使新羅久逸於繁華舊京——慶州，沒有積極對外發展的遠大抱負，更因此，後

高麗弓裔及後百濟甄萱起事時，偏安於東南一隅便無力撲滅，因此甄萱直搗慶州，新羅亡日可待矣！新羅致力於舊都慶州之建設，使慶州異常繁榮，當時慶州最盛時達一千三百六十坊，十七萬八千九百三十六戶，五十五里，三十五金人宅（即富人住宅區），以每戶三人計算，當時慶州至少五十萬人以上，爲今日慶州市人口的三倍以上。

至於因留唐名僧回來主持的佛教寺院，備受上下禮遇和信仰，在大佛寺邊緣建立了許多小寺院或部落，人口愈聚愈多，逐漸形成繁榮的市鎮，如榮州浮石寺、大邱桐華寺、陝川海印寺、梁山道度寺、東萊梵奐寺等等。

據《三國遺事》載：「新羅王都，長三千七十五步，廣三千十八步」，若此，可知新羅京城爲方形平面，其街道爲整齊的棋盤式規畫，則以一千八百步爲一里，邊長爲 1.7 里，以唐里每里約四百五十公尺計，約七百餘公尺，其位置應在現今慶州市城內洞。

第二節　新羅統一時代宮室苑囿建築

新羅統一後（674），爲展示其三國統一之榮光，依據中國四川巫山巫峽之景色，建造一座人工湖，名爲「雁鴨池」。池與半月城之間建造一座虹橋相連，池中等三島，象徵「蓬萊、方丈、瀛州」三島，島中建築奇花異草，並眷養印度來的象、獅子、麒麟及孔雀於島上，池旁興建一池畔宮殿——臨海殿（圖 6-1），可

圖 6-1　臨海殿遺址

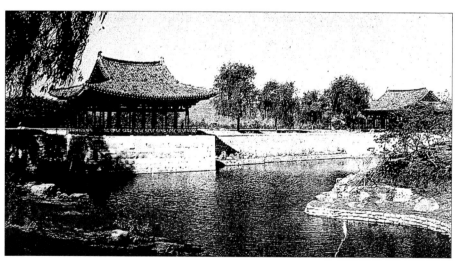

圖 6-2　新羅統一時代形勢圖

知是仿唐大明宮太液池含涼殿的佈局，而蓬萊山立巫山十二峰之造景，使雁鴨

池成為新羅王朝最大之離宮，據文載記載，可以同時容納千餘人遊樂，新羅滅

亡後，雁鴨池日漸荒蕪，至日據時代（1929），另於臨海殿址興建臨海亭，雁鴨

池之規模只剩原有四分之一。（如圖 6-2 所示）

　　新羅悲劇之目擊者──鮑石亭，原為城南離宮別苑一部份，鮑石亭原有一

亭子，其下曲水池岸石形狀如鮑魚殼，故稱鮑石亭，曲水池導源於王羲之和謝

安等一批文人於晉永和九年（353）三月三日在會稽山陰之蘭亭所做曲水流觴之

行修裸之事。中國在隋唐以後，皇帝嘗在宮庭內開闢曲水池，並建流觴亭以流杯飲酒作樂。新羅全面唐化結果，也在慶州城南塔正洞建有鮑石亭，其創建年代未詳，史載新羅憲康王（875～885 在位）曾前往遊幸，故年代不會晚於 885年。現鮑石亭已無踪跡，僅餘曲水池，故當名為「鮑魚形流杯渠」比較恰當。全長七公尺，其承水池為圓槽形，這種曲水池在宋李誡《營造法式》內稱為「流杯渠」，在宋朝時其渠道形狀有風字式及國字式，惟鮑石亭流杯渠僅為簡單的鮑殼形，故屬於唐代早期形式。鮑石亭流杯渠之石材係花崗岩，渠道是由長約九十公分鑿刻石頭排砌而成，深度約二十公分左右，渠底坡度平緩，由進水處流至承水石，現承水石頸部有一處外缺口，應該通一個排水溝排至池塘。鮑石亭為最早期唐代流杯渠形式，且保存完整，（現中國大陸也僅存一個河南嵩山崇福寺廢流杯渠一處而已），在東洋建築史可謂彌足珍貴之瑰寶（圖 6-3）。在新羅王國歷史上，後百濟甄萱王於新羅景哀王四年（927）十月，以大軍奇襲慶州，景哀王正攜同妃嬪、宮女、伶宦數百人出遊鮑石亭，忽聞戰火，逃避不及，宮妃悉遭甄萱所辱，再過八年，即結束了新羅王國的歷史，故鮑石亭在新羅乃至於韓國歷史是一個重要焦點，現韓國列為第一號史蹟。

圖 6-3　鮑石亭之流杯渠後半部（左）流杯渠承水石（右）

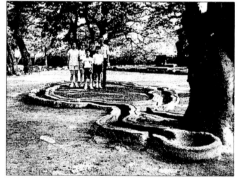

第三節　新羅統一時代佛寺建築

一、佛國寺

　　慶州佛國寺號稱新羅統一時代的佛寺代表作，集新羅藝術的大成，匯萃建築、雕刻、造景、美術的精華，乃是新羅吸收唐朝文化後自行融會貫通的範

例。佛國寺的建造開創了韓國建築史黃金時代，也是東洋建築史上的偉大成就。

佛國寺的建置，乃源流於新羅法興王之母后爲了迎娶王妃發願建造，當時稱爲華嚴佛國寺（時爲始興王十五年，西元 528 年）。眞興王時（540～576），由中國來的高僧韋難陀招匠鑄造金銅毘盧舍佛與阿彌陀如來像，前者奉置於毘盧殿，後者奉安於極樂殿。景德王十年（751）新羅宰相金大城招名匠阿斯達建造無影塔與多寶塔，同時建造白雲與青雲兩橋與石窟庵。其後各代皆有重修，朝鮮宣祖二十六年（1593），壬辰倭亂時，燒毀二千多間殿宇，其後經海眼和尚（1612）及天心和尚（1659）整修並重建大雄殿，西元 1970 年朴正熙大統領重建無說殿、觀音殿及迴廊，寺院漸復舊觀。

佛國寺位於慶州東南約十四公里的吐含山。由佛國寺山門亦即一柱門沿右轉曲徑到達三孔拱橋——解脫橋，過橋後直行登上天王門，門兩側有持國、廣目、增長，多聞四大天王。過有三間四柱牌樓門——不二門，由不二門直行登白雲、青雲兩石橋即達寺門——飛霞門。飛霞門左右有鐘鼓樓，以迴廊和紫霞門相接，紫霞門爲三開間歇山屋頂寺門。正對紫霞門內有大雄殿，大雄殿爲五

圖 6-4　佛國寺鳥瞰圖

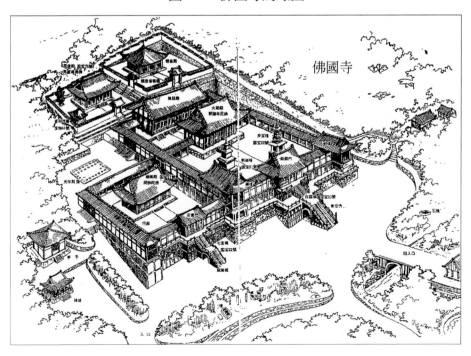

圖6-5　慶州佛國寺全景

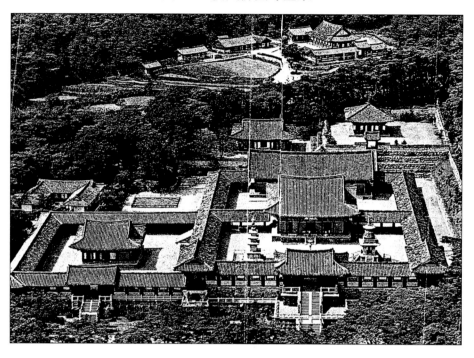

開間歇山大殿，大殿後有無說殿爲八間懸山建築，大雄殿左右有著名雙塔，即多寶塔與無影塔。以上主體建築四周均縈繞迴廊，主體建築中由南而北解脫橋，天王門、不二門，白雲、青雲橋，紫霞門，大雄殿，無說殿皆在南北中軸線上，而鐘鼓樓，無影與多寶兩塔，東西迴廊皆爲對稱建築。

　　主體建築之後有毘盧殿，殿爲五間式歇山頂，亦環以牆垣，垣內有舍利塔，毘盧殿之東可登觀音殿，四周有牆，觀音殿爲方形平面，三間式廡殿頂建築，主體建築西鄰爲極樂殿，四周有迴廊，前對安養門，下有七寶及龍華石橋，佛國寺伽藍光學殿遺址之西有佛國講院，伽藍之後隔叢林有佛國禪院。

　　佛國寺最重要的建築，也是保留新羅統一時代原制，即爲多寶與無影兩塔，青雲、白雲橋，龍華七寶橋等三建築，今分述之：

　　多寶與無影塔之制如拙著《中國建築史》所述：「多寶塔基壇方形，邊長 4 公尺，高 2.3 公尺，四面有石階，階九級，第一層方形，四面有四門，其上平座有迴欄，平座出簷甚遠，再上爲一八角形小迴欄，欄內有八柱托蓮華蓋，其上有八角形笠狀屋蓋，最上有相輪之刹柱，全高約 11 公尺。此塔爲花崗石做成，卻有如同木構造一樣精巧，爲高麗三大名塔之一，風格突出：與多寶塔相

對之無影塔爲唐系統之石塔，平面方形，下有兩層基壇，壇上有三層塔身，塔頂爲一小塔式之刹，有寶珠及露盤，各層用疊澀之線簷挑出壁外，此塔依其形式爲興教寺玄奘塔相同意匠。」〔註1〕無影塔全高 8.3 公尺，以日正當中時無影而名，現已改名爲釋迦塔。（圖 6-6、6-7）

図 6-6　　　　　　　　　　図 6-7　佛國寺多寶塔

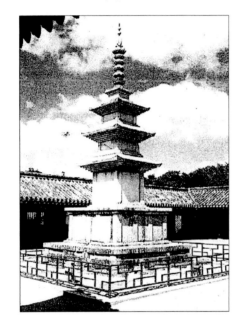
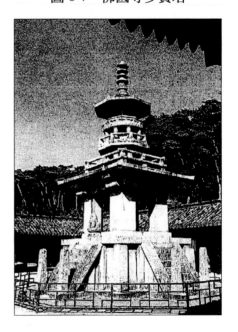

佛國寺的青雲和白雲橋可稱爲臺階，因爲一方面是登上五公尺上基壇上下通行之用，青雲、白雲橋各有十級，兩橋之間有拱洞，人可穿梭於其間，使臺階成輕盈之態，這是東洋臺階最美麗的設計。至於踏步石隔開以分上下，欄杆望柱用方尖形，扶手圓形，蜀柱工字形，簡明樸實，此橋已建一千二百年尚完好如初，難怪韓國列爲國寶了。至於七寶、龍華橋制與青雲、白雲橋相似，不再贅述。（圖 6-8）此兩橋之結構，左橋爲石棧橋式之結構（七寶橋及白雲橋），右橋爲石拱橋式結構（青雲橋及龍華橋），結構系統穩定。

在新羅統一時代，由於王室的提倡和留唐新羅僧的增多，故興建佛寺非常多，惟千年來，因爲戰爭的破壞和時間因素的傾圮，因此除了佛國寺外，大部份僅餘石造佛塔、礎石、幡竿石、龜趺座等殘跡，如淨惠寺，僅餘十三層

〔註 1〕 見拙著《中國建築史》下冊隋唐建築佛寺與塔。

圖6-8　（左）佛國寺白雲青雲橋側面及（右）正面

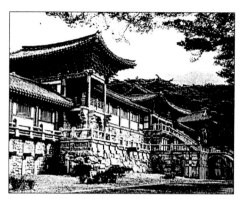

塔，四天王寺僅餘礎石、幡竿石，望寺僅餘旛竿石、礎石片，子軍里南山里之雙塔，忠州塔亭里七層石塔，求禮華嚴寺舍利塔東西塔，嚴寺舍利塔東西塔，金陵葛頂寺雙塔，扶餘無量寺五層石塔，大邱桐華寺五層塔、金堂庵東西塔，陝川海印寺三層石塔，梁山通慶寺三層塔，東萊梵魚寺三層塔，原州居總寺三層塔榮川浮石寺三層塔，金堤金山寺五層塔，鐵原到彼岸寺三層塔，義城書院洞五層塔，塔里洞五層塔，金堤金山寺六角塔，義城書院洞五層塔、塔里洞五層塔，金堤金山寺六角塔，安東邑南里五層石塔，邑東里七層磚塔，透塔洞五層磚塔，尙州上丙里石心灰皮多層塔等遺物，今擇要述之。

　　新羅統一時代之塔，包括石塔、木塔、磚塔，木塔易壞不易保留，磚塔較少，殘存現在最多係石塔，石塔亦係木塔演變成的，韓國石塔在東洋建築史最爲著名，現亦遺存最多的塔，石塔之構造，據金禧庚所著韓國之塔記載：

　　石塔分爲基壇、塔身、相輪三部份，基壇可分爲下層基壇與上層基壇兩部份，下層基壇自地臺石以上有底石、中石、甲石，中石即束腰，其旁有撐柱，上層基壇亦分底石、中石、甲石，惟中石束腰部份較大，上下兩層基壇以傾斜甲石相接；塔身包括每層屋蓋及屋身，屋身由隅柱砌成，屋蓋由疊澀挑出屋簷，屋簷部份有屋石、轉角、落水面（即斜屋頂）和隅棟（即隅角簷），最上部相輪由下而上包括露盤、覆缽、仰花、寶輪（中名相輪）、寶蓋、水烟、龍車、寶珠等各部份，在我國這部份稱爲「刹」。（圖6-9）〔註2〕

〔註 2〕　見《漢城文化財大觀》，石塔名稱。

圖 6-9　新羅石塔各部名稱

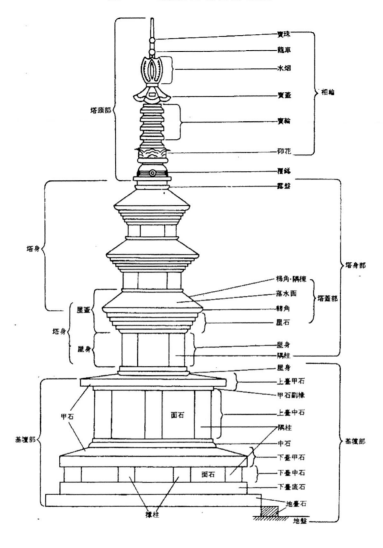

今舉出新羅統一時代的佛塔數例以明之：

1. 淨惠寺址十三層石塔

爲新羅時代異形塔，在慶尙北道月城郡安康邑之玉山書院後面，基壇高二公尺，石造，四面各開四門，寬四十公分，高八十公分，內刻有石刻壁龕，現已無踪，基壇上有疊澀承挑笠石，笠石上有十三層密簷式方形塔，各簷皆用疊澀出挑，塔上有刹的痕跡，惟現已圯毀。此塔下部四門式基壇類似山東神通式四門塔造型，塔身十三層，各層平面累縮，造型獨特，塔全高約七公尺。(圖6-10）

2. 益山郡王宮塔

五層，石造，在全羅北道益山郡王宮面王宮里，各層方形密簷疊澁挑出，基壇方形，石砌，四角有隅柱石，第一層塔身較高，刹已圮毀，此塔外形古樸，爲新羅統一時代早期石塔。（圖6-11）

圖6-10　靜惠寺址十三層塔　　　　圖6-11　益山郡王宮塔

3. 華嚴寺舍利塔

華嚴寺在全羅南道求禮郡馬山面黃田里，爲韓國四大佛寺之一，創建於新羅眞興王五年（544），爲緣起大師創建。今寺內尚有覺皇殿，東西五層塔，舍利塔（四獅子塔）等新羅統一時代景德王十三年（754）建築物。舍利塔高三層，基壇方形，面石部份雕刻天神浮雕，塔身三層，方形，有疊澁密簷，塔身各面亦有雕刻佛像，而塔身與基壇之間四角隅處有四隻石礎獅承托塔身之平座，此種手法導源於希臘雅典城隍廟（Erechtheum Temple）的女像石柱承托樓板，中國秦代宮室也有孟賁力士托梁的記載，四獅承托搭身之構想可能導源印度阿育王石柱之四獅柱頭而來，總之此塔之造形實爲一融會西方創新造型，四獅中央雕刻一立佛。（圖6-12）

4. 葛項寺東西雙塔

在慶尚北道金陵郡南面梧鳳里，原高各三層，東塔高 4.3 公尺，西塔高 4

公尺，西塔傾圮後僅餘二層，雙塔形制相同。基壇方形，分為上下兩層，上高
下矮，塔身亦有石造疊澁密簷，此塔因其內部發現有鍍金青銅瓶及銅盒，內有
唐玄宗天寶十七年（758）年銘文，故可知為新羅景德王時代的石塔，天寶年號
僅至十五年，因安祿山作亂，肅宗即位於靈武，改元至德，這消息傳至海東新
羅較慢，故沿用唐年號的新羅王國尚未更號所致。（圖6-13）

圖6-12　華嚴寺舍利塔　　　　　　圖6-13　葛項寺西塔

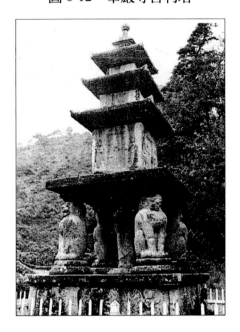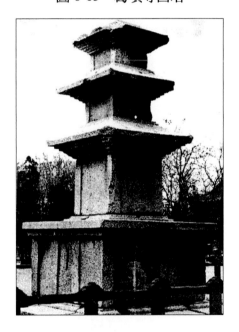

圖6-14　華嚴寺覺皇殿及東西五層塔

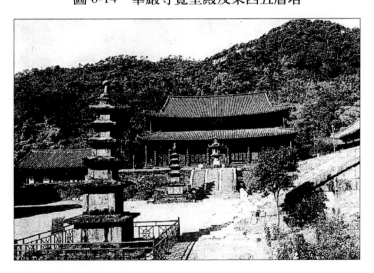

5. 感恩寺址東西雙塔

建於慶尚北道月城郡陽北面龍堂里，靠近東海，爲神武王二年（682）欲鎮倭兵所建。兩塔形狀相同，高皆三層，有疊澀密簷，塔身方形，石造，此塔最大特色爲露盤石以上有劍形鐵竿之刹，象徵「威鎮倭兵」的樣子，屬新羅統一時代早期作品。（圖6-15）

圖6-15　感恩寺東西雙塔

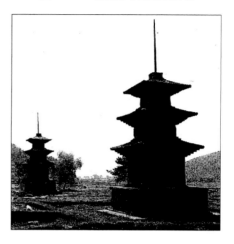

6. 到彼岸寺三層石塔

在江原道鐵原郡東松面觀兩里，因有唐懿宗咸通六年（865）銘文之鐵佛，可知爲新羅景文王時代所建，爲新羅統一時代後期作品，其特色是基壇較高，仿若多一層，基壇有仰覆蓮雕刻，各十六瓣，塔身各層以疊澀挑出支承屋頂，屋頂有反宇及飛簷曲線。（圖6-16）

7. 義城塔里洞五層塔

在慶尚北道義城郡塔里洞，石建，四角密簷塔，此塔之特色是簷部上下手法，簷部以下爲疊澀逐層挑出，至簷口最大，簷口以上層層反轉縮小至塔身之面石，此手法金禧庚氏稱爲「反轉」，爲求變風格之特例。（圖6-17）

圖6-16　到彼岸寺三層石塔

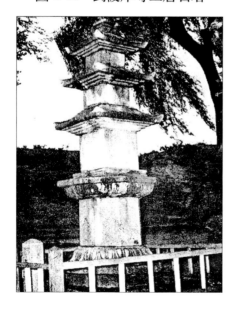

圖6-17　義城塔里洞五層塔

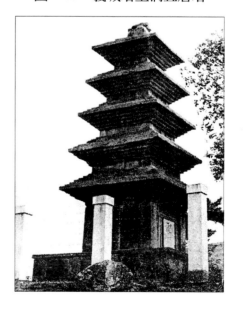

8. 安東新世洞七層磚塔

在慶尚北道安東市新世洞，爲新羅統一時代少見的磚塔，爲疊澁式密簷磚塔，其簷部以疊澁逐層挑出再以疊澁縮小，手法與唐長安小雁塔及興教寺玄奘塔相若。塔全高十七公尺，第一層載高，有一入口，其磚材料用灰黑色無文磚，自三國時代慶州芬皇寺磚塔疊澁簷手法到本塔縮放疊澁簷，又是磚塔砌法一大進步。（圖 6-18）

9. 金山寺六角多層石塔

在全羅北道金堤面金山里，爲六角十一層石塔，高 2.18 公尺，雙層基壇面上有仰覆蓮，蓮座上有密簷塔身，由於簷部密集，幾乎不見塔身，塔身上之剎僅有覆缽及寶珠，卻用單石刻成。（圖 6-19）

<div style="display:flex">

圖 6-18　安東新世洞七層磚塔　　圖 6-19　金山寺六角十三層石塔

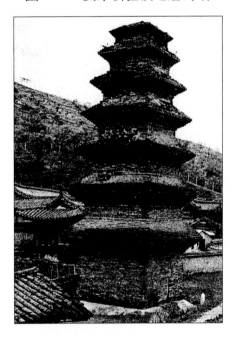 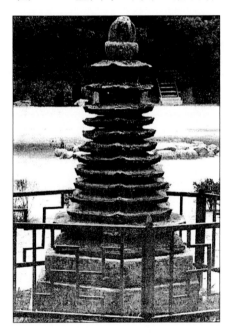

</div>

10. 海印寺三層石塔

創建於新羅哀莊王三年（802）的海印寺，爲順應及利貞二僧創建，在新羅統一時代建的有大寂光殿，一柱門，石燈，及三層石塔，現藏有高麗時代大藏經版，爲世界僅存孤品；三層石塔原名吉祥塔或護國鎮魂塔，爲方形石塔，基壇甚大，石塔身往上累縮，其上剎係覆缽及三層石相輪構成。（圖 6-20）

11. 興法寺廉居和尚塔

此塔因有會昌四年（844）八月二十九日之銘文，得知爲新羅文聖王六年建造，爲單層舍利石塔，亦稱浮屠，基腰爲仰覆蓮，中央有束腰，上層塔身八角形，八面石均有石刻天龍八部，傘石八角形，單石刻成，有簷椽，但刹上相輪寶珠已失，塔內發現金銅塔誌板有「會昌四年歲次甲子，季秋之月兩旬九日遷化」之銘文，此八角形石浮屠塔玲瓏精緻，有如模型。（圖6-21）

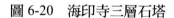

圖6-20 海印寺三層石塔	圖6-21 興法寺廉居和尚塔

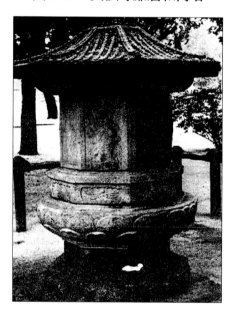

這種八角舍利塔，韓國稱爲八角圓堂塔，爲典型之舍利塔。全塔大略可分爲基壇部、塔身部、及塔刹部。基壇包涵臺基須彌座，須彌座包括上中下臺石，並有仰覆蓮，束腰石常有人物雕刻。塔身包括牆壁及屋頂，屋頂之垂脊數與塔身之平面相符，塔身每面一戶，其餘輪流間統一面。塔刹部分爲承露盤、相輪、寶蓋、寶珠各部份，本塔基壇高度佔整座塔高二分之一，同型之塔尚有寶林寺普照善師塔，雙峰寺之清鑒禪師塔，大安寺寢忍禪師塔以及鳳巖寺寢忍禪師塔等皆是。（圖6-22）

由上可知，新羅統一時代之佛寺與塔，尤其是佛塔，其設計之風格，由簡單而繁複，由樸實而華麗，由呆板而奇巧，由唐式四角形平面逐漸變成宋式多角形平面，雖受中國影響但另有其獨創的變化和式樣，佛寺經過壬辰倭亂，丙

圖6-22　八角舍利塔之各部詳細圖

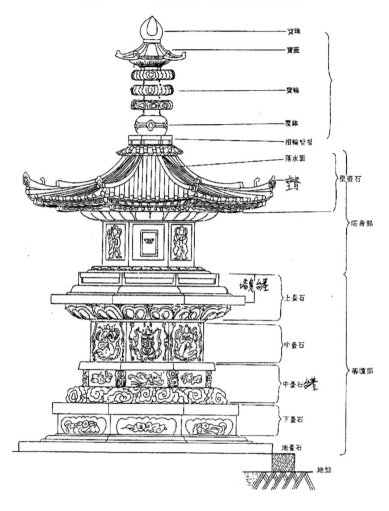

子胡亂，甲午倭侵以及蒙古之入侵使木造建築物皆毀於兵燹，所幸石造建築物卻完整保存下來，因此方能使新羅、高麗乃至於朝鮮時代石塔獨特風格展現於世，這是東洋建築史上的瑰寶，與日本的木塔、中國磚塔分庭抗禮，成為東洋建築史上三大奇花異葩。

第四節　新羅統一時代陵墓建築

　　新羅統一時代之陵墓除了仍是沿襲三國時代覆鉢形的墳塚以外，尚進一步建造陵碑（武烈王陵），石雕（金庾信墓），文武石翁仲（掛陵），石獸（掛陵）等陵墓陪襯建築，此制為唐宋皇室陵墓之通例，由陪襯建築之出現，使陵墓建

築不像以前只有孤獨圓墳的單調，且可由雙排陪襯建築圍成一個參謁墓道，增加謁陵者之虔誠和崇敬的心理，現舉數例以說明之：

1. 武烈王陵

為新羅統一時代的英主，卒於武烈王八年（661），武烈王即《唐書・新羅傳》的金春秋，其外交手腕能幹，由其入朝唐室的努力，大唐帝國決定發兵討滅高句麗及百濟替新羅統一鋪成一條平坦道路。其陵在慶州西峴洞大邱國道旁邊，現有墳塚周圍 104 公尺，直徑約 37 公尺，高約 11 公尺，尚餘有一陵碑龜趺座，碑已失，碑座仍在，碑座有寶相華紋碑首，推測為螭首，龜趺雕紋深刻，簡潔有力，堪稱傑作，列為韓國第 25 號國寶。（圖 6-23）

圖 6-23　新羅太宗武烈王陵（下）及陵碑龜趺座（上）

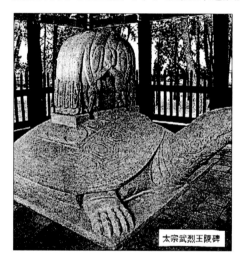

2. 掛陵

　　為一直徑二十三公尺高約六公尺之古墳，墳周有十二支即鼠牛虎兔龍蛇馬羊猴雞狗豬生肖像刻石板，陵前有約長一百公尺之參墓道，有石獅二對，文石人一對，武石人一對，華表石柱一對，墓基護石刻有十二生肖神像，據推測若非已行水葬文武王（681 卒）就是舉行火葬元聖王（799 卒）之石棺塚。（圖6-24）蓋掛陵用意是遺體水葬或火葬時懸掛而取回掩土而埋之陵墓，掛陵在慶州市郊外。

圖 6-24　掛陵及參墓道石人獸

3. 金庾信墓

　　金庾信將軍為新羅統一的大英雄，又是文武王金法敏的舅父，與蘇定方聯合之新羅軍就是他所率領，百濟、高麗亡後，主張對抗唐軍。金庾信卒於文武王十三年（674），其墓在慶州市忠孝洞，該墓四周有高 1.5 公尺石造擁壁，擁壁四周有五十三公分寬一公尺高十二支神像浮雕，十二支神像鼠牛虎兔龍蛇馬羊猴雞狗豬各按照子丑寅卯辰巳午未申酉戌亥的方位，即鼠像在正北方，馬像在正南方，兔像在正東方，雞像在正西方，餘類推，十二支神像刻石為獸頭人身手執武器，以十二支神像刻石板飾於墓周在東洋建築中除新羅外尚無他例。（圖 6-25）

圖 6-25　金庾信將軍墓

4. 興德王陵

在慶州與浦項間的安康附近，爲王與其妃合葬之陵。興德王卒於 836 年。
其墓制：墓周圍長七十公尺，直徑二十五公尺，其墓旁擁壁高 1.3 公尺，由三
十六塊石板砌成，每三塊中有一塊十二支神像石刻板，其尺寸爲 83cm×50cm，
墓旁有塋域石柱四十六根（六根已損壞），每根高約二公尺，塋域石柱圍成 105
公尺的周圍，墳前參道旁有唐制石獅二對，文石人、武石人各一對，石柱也有
一對，其中唐獅昂首前視，前足分開，後足蹲合，栩栩如生，仿若唐高宗乾陵
石獅，興德陵龜趺座於 1946 年發現，全長 4.2 公尺，爲新羅已發現最大龜趺
座。（圖 6-26）

圖 6-26 與德王陵、石獅及石人

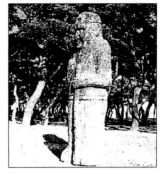

　　新羅統一時代王陵有十二支神刻石，尚有聖德王（卒於 737 年）、憲德王（卒於 826 年）、閔哀王（卒於 839 年）等王墓。

　　至於方形墳，在慶州佛國寺車站與往蔚山國道交叉口有傳說爲金大城墓。金大城爲景德王（742～765 在位）時的名相，爲佛國寺與石窟庵建造者，其墓爲邊長約十公尺的方形墳墓，墓旁有長條形石板擁壁做擋土牆，擁壁各面各有三個生肖像，馬像右方約三公尺爲墓室入口，墓室平面爲 3m×2.3m，高約二公尺，墓前無石人石獸。按金大城卒於惠恭王十年（774），其方形墳爲新羅墓葬少見之特例。（圖 6-27）

圖 6-27 金大城墓

第五節　新羅統一時代其他石造建築

一、石窟

　　新羅時代惟一石窟在慶州市東岳吐含山（佛國寺東面山上），海拔 745 公尺山腰上，爲景德王十年（751）金大城所建。石窟庵發現於西元 1909 年，日據時代及韓政府曾予修復。石窟庵平面爲外方內圓，釋迦佛本尊建於圓室中央佛壇上，外面方形室兩邊牆壁雕刻天龍八部立像，各像高約二公尺，南壁是天、龍、夜叉、乾闥婆四部眾，北壁是阿修羅、迦樓羅、緊那羅、摩睺羅迦四部眾，八像皆立於盤石上，姿態端正嚴肅。外室與內圓室中間有較小穿廊，穿廊入口兩壁各有金剛力士像，力士頭部有光背，高達 3.3 公尺。穿廊兩側，刻四大天王像，南壁爲廣目天王與增長天王，北壁爲持國天王和多聞天王，四大天王立於邪鬼上，手持武器，神態威武。其內即圓室共有十五石，入口兩側分別爲大梵天王與帝釋天王，其次爲普賢和文殊菩薩，再其次爲十大羅漢，南壁爲多羅尼尊者、須菩提尊者、摩訶迦葉尊者和目犍連尊者、舍利弗尊者，北壁阿難陀尊者、羅瞬羅尊者、優婆離尊者、阿那律尊者、迦旋延尊者，圓室中央即十一面觀音菩薩；這些菩薩與尊者雕像線條流麗，表情盎然，圓室中央本尊即釋迦如來坐像以白花崗石雕刻，佛像臺座高 1.8 公尺，佛像高 5.6 公尺，交腳跏趺座，左手仰放於左腿上，右手俯放於右腿上，作冥坐覺悟狀，此爲佛在佛陀迦耶菩提樹下悟道之姿，雕刻線條簡單有力，比例恰當，姿態有大智者祥和狀，爲東洋雕刻藝術不可多得之傑作。石窟構造圓室有八角柱二根支撐圓頂，八角柱有仰覆蓮飾，穿廊部有圓筒穹窿，前室以木頂支撐，此石窟規模雖然不大，但以雕刻佛教人物之齊全以及本尊之優美，實爲新羅時代建築雕刻史之一傑作。（圖 6-28）

　　除了石窟庵外，許多較小的石刻佛像非常多，如鮑石亭附近三體石佛（中央爲如來立像，兩側爲脇侍菩薩立像），慶州南山村七佛庵有摩崖七佛，有釋迦、文殊、普賢之坐立像，慶州三陵溪如來坐像，慶州仙桃山三尊佛，骨窟庵摩崖佛，佛仙寺彌勒洞窟佛像（乾川附近）等等石刻或摩崖佛像，惟佛窟數目及佛像較少，但其雕刻手法仍不容忽視。（圖 6-29）

圖 6-28　慶州石窟庵平面圖（左）及窟壁及天花構造（右）

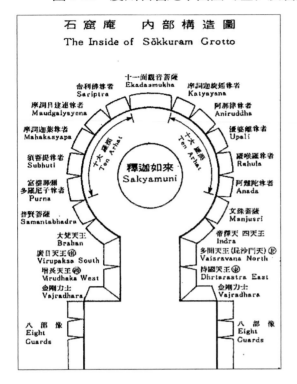

圖 6-29　石窟庵本尊

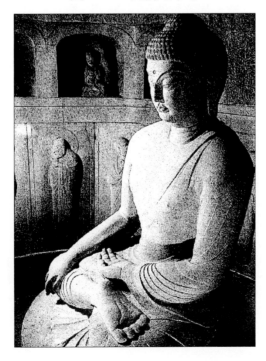

圖 6-30　三體石佛

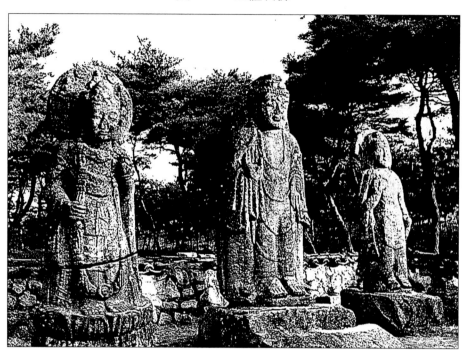

二、石燈

　　佛國寺大雄殿前石燈，基壇石上有覆蓮，上有八角石柱，再上為仰蓮，其上即為燈身，燈身四面開口，燈身上有屋頂石及壓棟寶珠，這是石燈初期之型式；石燈係供長明燭作焚香點燃之用。（圖 6-31）

圖 6-31　佛國寺石燈（下）浮石寺石燈（次頁右）興輪寺石燈（次頁左）

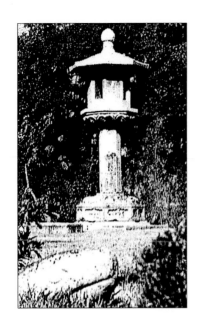

　　浮石寺石燈係新羅統一時代中期作品，爲燈身雕刻佛像，笠石有反宇曲線，玲瓏可愛（上圖左）。

　　慶州博物館內廢興輪寺石燈，基壇爲八角形，每面皆人物刻像，更是繁複，當爲新羅末期作品。（上圖右）

　　新羅石燈之造型通常爲八角基座，仰覆蓮基壇，四面開口燈身及八角攢尖屋頂石，此與新近西安發現置於陝西博物館的初唐石燈相類，可見新羅與唐文化之交流影響及於建築之風格。

第七章　高麗時代建築

第一節　高麗時代都城建築

　　高麗王建（877～943）興於松岳（即開京），併合百濟、新羅後，再經營西京（平壤）。成宗時，設東京於慶州，以開京為中京，為高麗三京。文宗二十二年（1068），設南京於漢城並營新宮。高宗二十二年（1232）避蒙古兵鋒，遷都江華島，改稱「江都」，此為高麗五京。

1. 開京

　　即徐兢《高麗圖經》所稱「國城」，在高麗太祖王建時修建王宮，並建有王城，僅約 4.7 公里，尚未興建開城外城——羅城，《宋史》載大中祥符八年（1015）高麗貢使郭元稱：「本國城無牆垣，府曰開城。」直到顯宗二十年（1029）才將外郭羅城興建完工，此乃因開京於顯宗二年被遼聖宗攻陷後亡羊補牢之策。工程由龜州大捷英雄姜邯贊奏請王命由李可道主持興建，羅城用土築成，周圍計二萬九千七百步（約 21 公里），高 27 尺（8.1 公尺），厚 12 尺（3.6 公尺），羅閣一萬三千間，城門二十五（大門四，中門八，小門十三），徵用民工三十萬四千四百人。羅城內分為五部（即東西南北中五部即五區，三十五坊，三百四十三里）；如依《高麗圖經》所載：「國城周圍六十里，山形繚繞，雜以沙礫，隨其形而築之，外無壕塹，不施女牆，延屋如廊廡狀，頗類敵柚，雖施兵杖以備不虞。」徐兢在宣和六年（1124）到達高麗，所見高麗開城羅城

上有廡狀廊屋，且置有武器以供非常之用，可知廊屋綿延二十一公里，當極浩大。至於城門有二十五，《高麗圖經》載其有名稱十二門：「正東宣仁門、崇仁門、安定門，東南爲長霸門，正南三門爲宣華門、泰安門、會賓門，西南爲光德門，正西三門爲宣義門、狻猊門，正北爲北昌門，東北爲宣祺門。」羅城內西南隅有王城，有王府宮室，東北隅有順天館。宣義門爲高二層之城樓，城凡二重，合稱翁城，翁城又稱「甕城」，爲二重軍事用途城門，門南北面另有二偏門，正門惟有王與使者出入時開啓，其餘時間皆用偏門，此門有使館，供中國使者居住；北昌門爲使者回程及祭祠廟出入之路，也極爲壯麗，其餘會賓、長霸門制，僅開當中二門戶，無論貴賤皆可通行。

至於王城之門有廣化、昇平、同德及殿門，廣化門爲王城東門，形制同宣義門，惟無翁城。門開三戶，極盡藻飾富麗；王城正南門爲昇平門，上爲重樓，旁起兩觀，下有同德二門，三門並列，制度宏大。屋頂四阿各有銅火珠爲飾，門內有左右同樂亭，矮牆相連，再進爲神鳳門，門制大於昇平門，門東有春德門，可通世子東宮，門西有太初門，通王備居之宮殿，又十餘步即可達閶闔門，爲高麗王迎接宋元皇帝詔書之處，再往上左右兩掖即爲承天門，進承天門內即會慶殿門，殿門在山之半腰，由高五丈石梯磴道爬上，門並列三戶，內即會慶殿，由昇平門、神鳳門、閶闔門、承天門、殿門等王城五門，在同一中軸線上，今王城在開城滿月臺上，尚有若干遺跡。

外郭羅城內，自京布司至興國寺及由廣化門至奉先庫，有長廊數百間，用以遮蔽參差不齊的簡陋民居，東南之長霸門，爲眾水所會水門，其餘羅城諸門皆有官府宮祠、道觀僧寺、別宮客館，皆倚自然地勢，星羅佈置各處，數十家民居形成一聚落，各有井邑街市。

今依徐兢《高麗圖經》所述，繪開京羅城與外地復原想像圖，如圖 7-1 所示。

2. 西京

在太祖王建時代，曾興築西京平壤之內城與外城，創辦學校，移住良家子弟。文宗時代，修理西京宮城闕，並在西京東西各十里處，興建左右宮，以爲巡幸之所。《宋史・高麗傳》載：「平壤爲鎮州號西京，西京最盛。」惟因西京迫近遼、金、蒙古之界，高麗雖有遷都之議，但始終因爲軍事理由作罷。

圖 7-1　開城京羅城平面復元想像圖

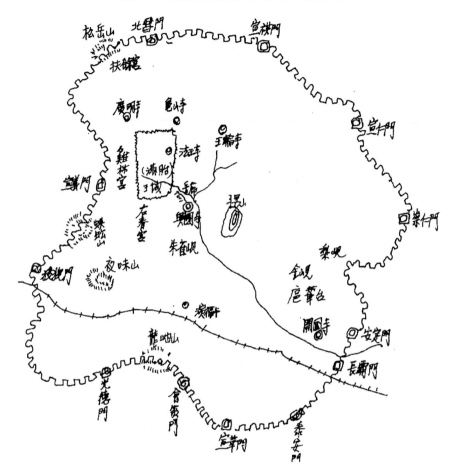

3. 南京

即漢城，即《宋史》所稱：「百濟爲金州，金馬郡，號南京。」文宗二十二
年（1068）曾營建新宮。

4. 東京

以新羅舊都慶州號東京，爲遼與蒙古入侵時避難場所。

5. 江都

因蒙古長於陸戰，短於水戰，高麗高宗十九年（1232）遷於江華島，號「江
都」。沿海佈防，鞏固江華要塞，蒙軍雖得志於朝鮮半島陸上，對江都高麗王廷
無可奈何，遂使麗廷避難了二十七年。直至高宗四十六年（1259）出陸，由蒙
軍破壞江都要塞。今江華島高麗宮址尙有明威軒、東軒等遺跡。（圖7-2）

圖 7-2　江華島江都城（下）及高麗宮（上）遺跡

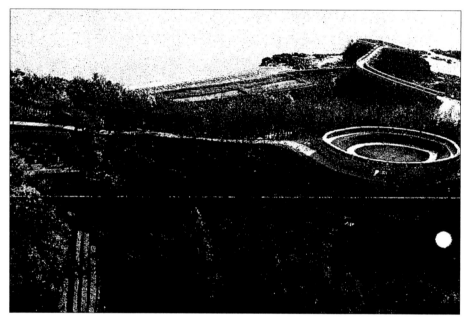

第二節　高麗時代宮室建築

今依《高麗圖經》記載而闡述之，其宮殿外觀：「今王之所居室，圓櫨方頂，飛翬連甍，丹碧藻飾，望之潭潭，然依崧山之脊，磴道突兀，古木交蔭，殆若嶽祠山寺而已！」可知其宮室爲木構造，飛簷連棟，以臺階相連，殿宇彩畫甚美。《圖經》載宮殿有名鴟吻者，則知其廡殿或歇山屋頂之屋脊端有鴟吻。

王城四周十三門：廣化門處正東，城外通羅城之坊市，故廣化門外有長衢，長衢設長廊數百間以供交易，宮殿門有十三處，以神鳳門最壯麗，王城內並設十六內府，以尚書省最大，其內即會慶殿，爲正殿，爲百官接受王令之殿，其他尚有燕居小殿，今逐殿分述如下：

1. 會慶殿

會慶殿殿門前有五丈高石造臺階，臺階分為東西兩階，各階皆丹漆欄檻；殿飾以銅花文彩，故雄麗冠於諸殿。殿旁兩廊各三十間，中庭甃砌以石板。會慶殿乃供中使燕會及高麗王接受中國皇帝詔書之處；其遺址據日人藤島之調查，殿門位於三十級高臺上，有坡度甚陡石階三個，臺上即為五間三戶會慶門址，門內有左右行廊圍成矩形之內庭，正面中央即王宮主殿——會慶殿，面寬九開間，進深三開間，殿臺基有四個臺階，可想像當初壯麗，殿臺基礎石仍在云云。《高麗圖經》曾謂殿之東序，西序即東階上之丹墀，《圖經》謂中庭地虛不堅，行則有聲，則是親身經驗，可能係中庭高五丈，以石砌擋土牆，填土尚未充份搗實所致。由以上描述，會慶殿與佛國寺風格相差不遠，石梯當青雲、白雲橋，殿門當紫霞門，行廊當迴廊，會慶殿當大雄殿，惟會慶殿臺基較高（佛國寺僅一丈五尺），殿較壯大（大雄殿為五間大殿）而已，但佛國寺實為高麗宮殿之縮影，會慶殿現只餘滿月臺遺址。

2. 乾德殿

在會慶殿之西北，別有殿門，乾德殿其制比會慶殿稍小，面寬僅五開間，亦為宴使之殿，現也有殿之遺址存在。

3. 長和殿

在會慶殿之後正北之山崗上，地勢高峻，形制較小於乾德殿，惟兩廡有帑藏庫，東廡貯存中國所賜珍寶，西廡貯存金銀布帛，故警戒特嚴。

4. 元德殿

在長和殿之後，地勢更高，營建較簡單，為國王與近臣議決軍事刑事等樞密要素之處。

5. 萬齡殿

在乾德殿之後，其臺基較小，惟裝飾華麗，蓋國王寢室，宮妃侍女皆環居於兩廡，徐兢並入其室，僅自崧山半腰俯視本殿，覺得不甚寬敞，亦有殘址存在。

6. 長齡殿

在乾德殿東紫門內，為三開間之殿宇，規模大於萬齡殿，惟華麗不如。為向中國使節介紹百官，以及遠方商人交易之殿宇。

圖 7-3　開京王宮平面想像圖

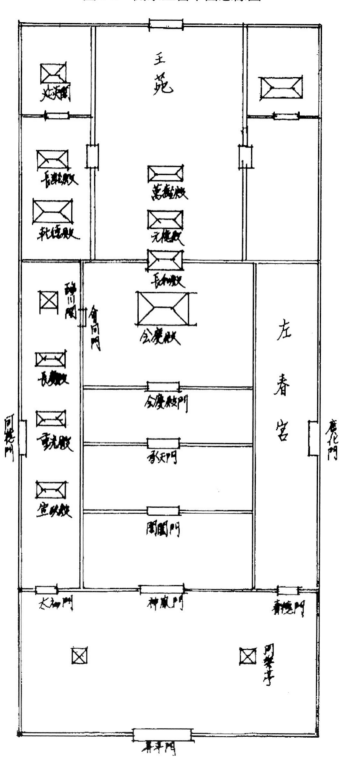

7. 長慶殿

長慶與重光殿爲便殿，宣政殿爲外朝殿，此三殿，徐兢往返時適值修理中，三殿亦爲國王與臣下飲宴之殿。

8. 延英殿閣

在長齡殿北，其殿制大小如乾德殿，爲國王親試進士之處，其北又有慈和殿，亦爲宴會之殿，前建二閣，東面稱寶文閣，供奉宋元皇帝之詔書，西面有清燕閣，以藏經史子集之書。

9. 臨川閣

在會慶殿之西，會同門內，其制據《圖經》稱：「爲屋四楹，窗戶洞達，外無重簷，頗類臺門。」由此可知，此閣爲四面開門之方形攢尖屋頂之閣樓，其中藏書數萬卷，爲王府書庫。

10. 長壽宮

在王城西南，在崧山麓，有一小徑北通王城，另一小徑可東通宣義門長衢，此宮有老屋數十間，原爲王妹居處，後爲祠奉先王之所。

11. 左春宮

在會慶殿之東，春德門內，爲世子所居之殿，屋宇之制度小於王宮，宮門爲太和門，另有元仁門及育德門，宮內殿棟樑修長。

12. 右春宮

在昇平門外，御史臺之面，爲王之姐妹及諸女公主所住。

13. 別宮

爲王弟和王母之姐妹及王妃所居之宮。在王城之西有雞林宮，巖山之東有扶餘宮，另有辰韓宮、朝鮮宮、長安宮、樂浪宮、下韓宮、金冠宮等六宮分置羅城內，皆國王伯叔昆弟所居，王繼母之宮稱積慶宮。

第三節　高麗時代佛寺建築

高麗時代，由於王室提倡，佛教非常發達，高僧往往被聘爲「王師」、「國師」，等於王室國策顧問。又有僧侶科舉制度，僧科有所謂「教宗選」與「禪宗選」兩種，前者試於開京王輪寺，累續參加僧科及格者即有「大選」、「大德」、「大師」、「重大師」、「三重大師」、「首座」、「僧統」之位；後者試於開京廣明

寺，及格者累計授「大選」、「大德」……「三重大師」、「禪師」、「大禪師」等名號。由於僧侶地位提高，故興建佛寺如雨後春筍，高麗太祖建自己建造法王、雲、王輪、內帝釋、舍那、天禪、新興、文殊、圓通、地藏等十刹寺，太宗也相繼建寺，顯示建有興國及開國寺，《宋史》稱王城內有佛寺七十區，以開京爲中心，佛教寺院星羅棋布，而創建許多國立大刹，如文宗四年（1048）動工興建「興王寺」歷十二年始竣工，共有二千八百間殿房，堪稱大叢林。今將重要佛寺分述如下：

1. 興王寺

寺址在今開豐郡進鳳面興旺里，在國城（即羅城）東南，出長霸門二里即至；前臨溪流，規模極大，傳有二千八百間屋宇，其內供奉宋神宗所賜的夾紵漆佛像及宋哲宗所賜大藏經，並有一銀裏金表之金塔，今日僅存礎石而已。

2. 安和寺

在王城東北，寺前有清溪，溪上有石橋，過石橋後有漣漪二亭，亭後山門關即第一重寺門，再過第二重門安和門即進入寺內，有宋蔡京所題「靖國安和寺」扁額。門內西面有冷泉亭，再進爲紫翠門及神護門，門內東西兩廡，西廡之堂稱爲香積堂，中庭建無量壽殿，殿側有陽和、重華二門，大殿後有三門，東有神翰門，門內有能仁殿，有宋徽宗所書扁額，中門稱善法門，門內善法堂，西有孝思門，門內彌陀堂。無量壽殿與東西廡間有二屋，東奉觀音，西奉藥師佛，東廡繪祖師像，西廡繪地藏王像。寺西又有齋宮，由尋芳門進入，宮前門爲凝祥門，二門爲嚮福門，中爲大殿——仁壽殿，殿後有齊雲閣，閣旁有安和泉亭，泉水由半山流出，雜種花卉竹木奇石，其制壯麗，故《圖經》稱：「非特土木粉飾之功，窈窺中國制度。」以上爲徐兢在宣和五年（1123）七月二日親歷描寫寺之配置，今安和寺因戰爭的破壞已無遺跡可尋。

3. 興國寺

依《圖經》之記載：「在廣化門之東南道門，前直一溪，爲梁橫跨大門東面，榜曰興國之寺，後有堂殿，亦甚雄壯，庭中立銅鑄幡竿，下徑二尺，高十餘丈，其形上銳，逐節相承，以黃金塗之，上爲鳳首，銜錦幡。」自新羅時代起，佛寺門前常有一清溪上建石橋，每寺皆有幡竿，如皇龍寺、佛國寺等皆有。幡竿

上懸掛標語，徐兢稱安和寺幡竿所掛錦幡寫：「大宋皇帝聖壽萬歲」等語，興國寺現僅餘顯宗十二年（1021）之三層石塔，石塔臺基與基層較高，二層密接如簷蓋，其銘文有宋眞宗天禧五年（1021）之刻銘。（圖7-4）

圖7-4　興國寺現存三層石塔及銘記

4. 國清寺

《圖經》載其制：「在西郊亭之西，相去三里許，長廊廣廈……側有石觀音，峭立崖下。」則知其制有大殿、長廊，並有摩崖石觀音。

《高麗圖經》尙載有洪圓寺在興王寺之西，長霸門內溪北有崇化寺，南有龍華寺，後隔小山，有彌陀寺及慈氏寺，太安門內又有普濟、道日、金善三寺，官道之北有奉先及彌勒寺，其西有大佛寺，王城東北，有法王及印經寺，太和門內有龜山及玉輪寺，將作監之東有廣眞寺，長慶宮之南有普雲寺，崇仁門外東有洪護寺，安定門外有歸法及靈通寺，順天館之北，有小屋數十間即順天寺，又紫燕島有濟物寺，群山島有資福寺，此皆僅門廡與殿之小室。

至於高麗時代，佛寺遺留至今之木構造首推浮石寺無量壽殿、祖師殿，釋王寺之應眞殿，心源寺大雄殿等，今分述之：

5. 浮石寺無量壽殿及祖師殿

浮石寺在慶尙北道榮州市浮石面，原建於新羅文武王十五年（676），爲義湘大師創建。新羅時代遺跡有無量壽殿及祖師殿。無量壽殿爲面闊五開間大

殿，進深三間，進深的明間大於次間，屋頂為單簷歇山式大殿，四角隅有廊柱以支承翼角，正面各面約略相等，正面兩稍間裝以檻窗，明間及次間係格子門旁用檻窗，本殿外柱卷殺成梭柱，斗栱在柱頭科鋪作同河北省王定隆興寺大殿，角隅柱承簷同河北薊縣獨樂寺觀音閣，說明無量壽殿為純粹宋式建築，可是韓日學者卻說是印度式（天竺樣）建築，誠為不解。（圖 7-5）。至於祖師堂係供奉浮石寺開山祖師——義湘大師的堂。

圖 7-5　浮石寺無量壽殿

6. 海印寺

在慶尚南道陝川郡之伽佳山麓，新羅哀莊王三年（802）順應及理貞二法師創建，毀於高宗二十二年（1236），十六年後重建完成。其最著名之經板殿，藏有八萬餘塊重建時大藏經彫板，彌足珍貴。主殿為大寂光殿，另有冥府殿、應真殿、九光樓等建築。（圖 7-6）所示。大寂光殿在李朝英祖四十五年（1769）重建，為五間歇山大殿。

第四節　高麗時代佛塔建築

高麗時代遺留至今之佛塔僅有耐火之石塔而已，今按其時期先後述之：

圖7-6　海印寺全景

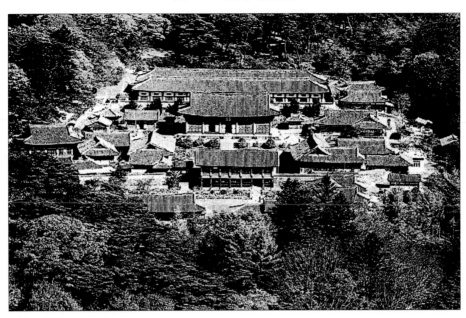

1. 開心寺址五層石塔

圖7-7　開心寺五層石塔

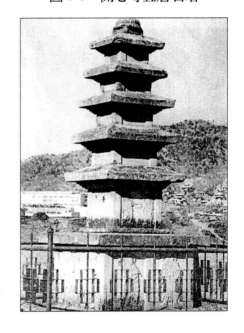

建於穆宗十二年（1009），位於慶尚
北道醴泉郡醴原邑南本洞，全高 4.33 公
尺，平面方形，基壇甚高，有上下二層，
下層有新羅式十二干支獸面人身像，上
層較小，有天龍八部之浮雕，基壇以上
有頂石，以承托以上五層塔身，各層塔
身平面皆方形，下大上小，各面石均有
神人浮雕，面石以上以疊澀承挑屋詹，
刹頂僅餘覆缽；此塔方形平面及疊澀承
簷和十二干支神像護石而言可謂新羅統
一時代風格之繼承作品，樸實簡單，係
高麗朝早期型佛塔。（圖7-7）

2. 敬天寺十層石塔

　　石塔原在京畿道開豐郡光德面中蓮里扶蘇山之敬林寺址內，日本據韓時
代，該石塔被日人盜移至日本，現又歸還給韓國。本石塔因第一層有元至正八

年（1348即高麗朝忠穆王四年）銘文，故爲高麗朝末期作品（現漢城鍾路二街寶塔公園內廢圓覺寺十層石塔爲李朝時代仿照敬天寺塔之複製品），全塔高13.5公尺，十層大理石塔，因塔身基壇三層，故有人稱之十三層塔，以合塔層數之陽數。基壇之三層爲十字曲尺形平面，每層有二十面石，各面仿如門屛，有雙橫一樑，面石上有浮雕，各層交界處有仰覆蓮，基壇上面有十面平座，以仰蓮承托勾欄，勾欄蜀柱圓粗，雲拱承托尋杖而置於雕花地栿上。平座上塔身，塔身平面也是十字曲尺形，各面石有浮雕佛像、仁王、菩薩、花草、天龍及佛會圖等題材，各面亦如門屛，面石上有斗栱承托屋簷石，斗栱三出踩，柱頭科承托仔角梁，仔角梁承蟬肚形出簷甚遠，屋頂爲歇山屋頂，其瓦作之勾頭瓦滴水瓦及屋脊、屋椽皆用石刻，第一層以上平座同基壇頂平座，第一至第三層平面亦爲十字曲尺平面，完全是仿木造系統。屋頂爲十字歇山廉隅構成二十曲立面，第二層屋頂爲廡殿頂，第三層爲重簷歇山頂，第四至第十層平面爲方形，屋頂爲四面翻水頂，除第十層外，各層屋頂上皆有平座勾欄。本石塔係元世祖派工匠至高麗督造，其式樣並非新羅或高麗式，而屬於中國元式佛塔風格，其基壇及第一、二、三層之十字曲尺形與元大都妙應寺白塔之九曲廉隅形可謂異曲同相，在佛教上稱爲蓮九品相亦即蓮花相，而壇上七層四角形臺榭式之塔身爲中國樓閣系統，屋頂覆缽稱爲蓮珠文形覆缽，覆缽上仰蓮花上有寶塔形寶珠以及尊勝幢之寶蓋構成刹柱，皆類似妙應寺白塔；此塔可稱元系統的石塔，雕刻手法玲瓏精巧，爲高麗朝代最精麗石塔，已被韓國列入第86號國寶，名符其實。此塔於李朝光武九年（1905），日本設「朝鮮統監府」於漢城景福宮，日人田中光顯爲慶祝大使，遂由開城遷建日本，直到西元1960年，才由日本送還韓國政府，改建在景福宮建春門內。（圖7-8、7-9）

圖 7-8　敬天寺石塔

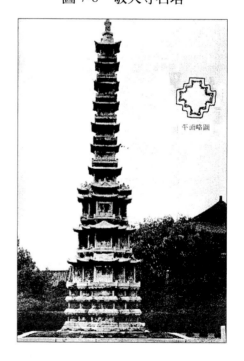

平面略圖

圖 7-9　敬天寺石塔第三層細部

3. 月精寺八角九層九塔

塔在江原道平昌郡珍富面東山里之月精寺大殿前中庭，八角九層石塔，基壇分爲二層，下層有八角仰覆蓮石刻，上層有八角形上下甲石中嵌八面壇壁，壇以上有九層塔身，各層塔壁八面，屋頂爲八角簷，各簷各角隅皆懸銅鈴，共七十二鈴，塔身下大上小，平面層層縮小，其屋頂之刹構造較爲特殊，露盤及覆缽上有石蓮花，上有一個塔狀寶輪亦九層，仿如一小模塔，寶輪上有一八角形寶蓋，翼角亦懸銅鈴，其塔身之銅鈴爲九九八十一鈴，寶蓋上有水烟和寶珠串以龍車竿，此塔爲標準式石塔，係仿宋代木塔的風格，觀其刹之式樣與山西應縣佛宮寺釋迦塔（建於 1056）相似可知，全塔共高 15.2 公尺，係爲高麗時代晚期精品。（圖 7-10）

4. 法泉寺智光國師玄妙塔

此塔興建於高麗宣宗二年（1085），位於江原道原城郡富論面法泉里，全高6.1 公尺，爲智光國師靈骨舍利塔，平面方形，雙層，基壇有仰覆蓮座，束腰部份以短柱分隔，塔身第一層面石分成二框格，格內雕刻天人神植物紋，其屋頂蓋爲倒垂天幕型，上層塔身平面較小，面石雕刻佛像，其上爲四方欂石承托屋頂，塔上之刹構造有仰花、寶珠及寶蓋構成之刹，此塔雕刻手法已有繁複的趨向。（圖 7-11）

圖 7-10　月精寺八角九層石塔　　　圖 7-11　法泉寺智光禪師玄妙塔

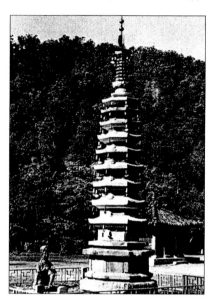

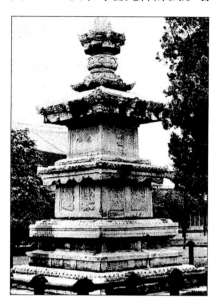

第五節　高麗時代道觀、館舍、神祠、倉廩等建築

1. 道觀

高麗原無道觀，《宋史》載大觀年間（1107～1110）始派道士至高麗立福源觀（《高麗圖經》載立於政和年間相差至少一年），在開京王城之北大和門內，匾額書：「福源之觀」，殿內繪有三清之像，觀制《圖經》不載，現也無遺跡。

2. 神祠

高麗時多迷信鬼神，故《圖經》稱：「高麗素畏信鬼神，拘忌陰陽，病不服藥，父子至親不相視，唯咒咀厭勝而已！」因而好建鬼祠神社，故除王居宮室以外，以寺祠制作最爲華麗，今舉數例來說明：

(1) 崧山廟：《圖經》載：「在王城之北，自順天館出……過北昌門，行五里許即崧山廟。」原名高山廟，因在宋祥符年間，契丹侵逼王城，傳說其神夜化松樹數萬作人語，契丹人懷疑援兵已至而退兵，而改名「崧山」，其制因徐兢謹至半山，望而拜之，故未詳其廟制度。

(2) 東神祠：乃奉祀高句麗始祖朱蒙之母河神之女，《圖經》載：「在宣仁門內，地稍平廣，殿宇卑陋，廊廡三十間，荒涼不葺，正殿榜曰東神聖母之堂，以簾幕蔽之，不令人見，神像蓋刻本作女人狀。」此廟由

徐兢描述荒涼之狀，大概興建於王建時代後高麗時期，因其繼承高句麗，故需祀奉始祖之母，後建國高麗，以其與高句麗血緣較遠，不必藉民族情感反對新羅，故任令荒涼不修。

(3) 蛤窟龍祠：在開京急水門上空隙之地，其制《圖經》載：「小屋數間，中有神像。」因水淺大船無法靠近此祠，故以小艇迎祭。

(4) 五龍廟：在群山島客館之西一山峰上，其制依《圖經》：「舊有小屋，在其後數步，今新制獨有兩楹一室而已，正面立壁，繪五神像。」操舟祭之甚謹。

3. 館舍

高麗所建接待中國使節賓客之館舍，稱爲順天館，《圖經》稱：「麗人恭順有素，朝廷綏撫有禮，故其建立使館，制度華侈，有逾王居。」茲依據《圖經》所述，敘述如下：

順天館位居王城東北隅廣化門外西北，其外門有榜區稱「順天館」，中門有儀衛守護及下馬處，過中門內即正館，正廳九楹，規模壯偉，工制逾於王居。外廊有三十間，供通行眺望及會晏之用，中庭有二小亭，兩亭中間作幕屋（帳蓬狀房屋）二間供遊樂用，正廳後有過道，中建樂賓亭，左右兩翼位爲使者居室，內廊各十二位房，爲使節團上級官位旁，西位爲館伴官房，兩序爲道官房，於東位有堂，居都轄提轄；又東有書記官位，及其廊屋甚寬敞，供中下級使節及船員居住；東位之南，當中有清風閣，西位之北依山建香林亭，此館原爲文宗的別宮，在文宗三十四年（1081）才改爲順天館。其各屋制依《圖經》敘說如下：

(1) 館廳：《圖經》稱其制：「正廳五間，兩廡各二間，不設窗戶，通爲九楹，榜曰順天之館，東西兩階，皆施欄楯，上張錦繡簾幕，其紋爲翔鸞團花，四面畫張繡花圖障，左右置八角冰壺。」可知平面爲長形平面，正面五間間，連接正廳之東西房（即兩廡）各二間，其臺基在東西兩階即用鈎欄。

(2) 清風閣：《圖經》載「在館廳之東，都轄提轄位之南，其制五間，下不施柱，惟以斗栱架疊而成，不張幄幕，然而刻縷繪飾，丹護華侈，冠於他處，以貯所賜禮物。」由上述，可知其平面當爲正五角形之攢尖

屋頂閣樓，內部空間看不到木柱，只見斗栱層踩承挑屋樑而已。

(3) 詔位：在樂賓亭之西，館伴位之北，小殿五間，繪飾華煥，為高麗國王受中國皇帝詔書之處，亦稱「詔書殿」。

(4) 香林亭：在詔書殿之北，由樂賓亭登山，離館廳百步半山之頂上，其制《圖經》稱：「其制四稜，上為火珠之頂，八面施欄楯，可以據坐。」由文可知，其亭制為方形平面之四角攢尖屋頂，惟臺基用鈎欄八面圍住，並可坐於其上。

(5) 使副位：使副位即樂賓亭，在正廳之後，其制四稜，上有火珠，使位在東，副使位在西，各占三間，陳錦繡帷幄甚盛，正北有門通香林亭。

(6) 都轄提轄位：共處一堂，其制三間，對闢二室，以官序分居之，室中各施文羅紅幕，堂之後，甃石為池，溪流自山而下。

(7) 書狀官位：在都轄提轄位之東，其堂三間，其制稍遜前者，後有一池，與西相通，餘流自東出於館外，與溪流相合。

(8) 西郊亭：在宣義門外五里，亭廡雖高，而營治草率，為迎送使者飲宴之所。

(9) 碧瀾亭：在禮成港（應在京畿道臨津閣附近）碼頭旁，距王城三十里，分為東西兩亭，為高麗王迎接中國詔書之亭，亭旁有兩序，兩旁有室，以供使節休息。

以上為順天館之詳細制度，今將其制度繪一個復原想像圖，如圖 7-12 所示。

其次，高麗接待使節報信的人，於順天館後建有小閣十數間，在興國寺之南，有仁恩館及迎思館，以接待契丹使節；順天寺北有迎仙館，長慶宮西有靈隱館，以接待狄人及女真使節；奉先庫建有興威館，以接待醫官；南門之外及兩廊建有清州館、忠州館、四店館、利賓館，為接待中國商旅，以上各館之制度皆不及順天館。

4. 倉廩

高麗倉廩之制，依《圖經》所述，不設關卡，僅外圍有牆垣，僅開一門以供出入，開京內城有三倉，即宣義門外龍門倉，西門內大義倉，洪州山中有富用倉；倉庫堆積如圓屋，先築土基，高度數尺，織草為席，中積米穀一石，累積至數丈，高度超過牆垣，再覆以草蓋，以蔽風雨，使米倉通風而不生蟲。

圖 7-12　高麗順天館平面配置想像圖

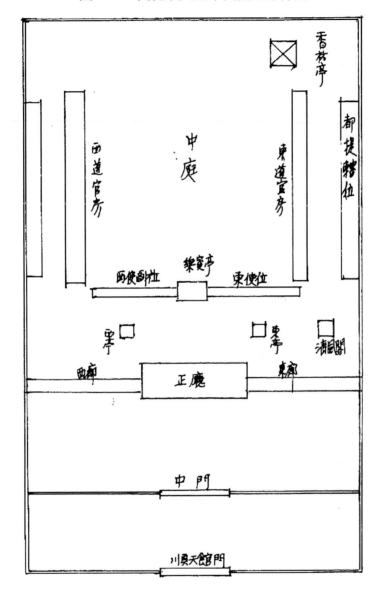

5. 國子監

　　即國立大學，在會賓門內，前有大門，中建有宣聖殿，兩廡建齋舍以容學生，後因學生增加，舊監太狹，移往禮賢坊內。因高麗自光宗後實施科舉制度，故仁宗時，充實國子監並設六學科（國子學、太學、四門學、律學、書學、算學等），科舉制度內容相同，故文風浸盛，國子監舍日益龐大，全部可容千人以上。

6. 官衙

(1) 尚書省：在承休門內，前有大門，兩廊十餘間，中爲大堂，面闊三間，爲宰相發號司令之衙。

(2) 中書省、門下省、樞密院：在尚書省之西，春宮之南，有一門三衙，爲國相、平章、知院治事之處。

(3) 禮賓省：在乾德殿前之側面，掌應接賓客官衙。

(4) 八關司：在昇平門之東，掌齋戒之事。

(5) 御史臺：在左同德門內，掌官吏風憲之事。

(6) 翰林院：在乾德殿之西，學士及高級官吏訓練所。

(7) 尚乘局：貯車馬之所，在王城內。

(8) 軍器監：藏甲杖兵器處，在王城內。

(9) 賓省：典禮儀之衙，在王城內。

(10) 太盈倉：貯財寶金錢之處，在王城內。

(11) 右倉：貯粟糧倉庫，在王城內。

(12) 廣化門外，官道之北，有戶部，其東有工部、考功、大藥局、良醞局，皆並列南向；官道之北，有兵刑吏三司，其門南列而別向；又東南數十步，有鑄錢監，稍北有將作監（前者當今造幣廠，後者爲營建署）；監門、千牛、金吾三衛在北門內，爲皇室禁衛軍；大市、京市在南大街，東西相望，掌關稅，市場價格平準管制。另有管弦坊、弓箭司、僕頭所和占天臺皆在國城之內。以上除尚書省外，其建造規模及制度《圖經》不載；至於占天臺遺址，據日人蕤島氏調查：「在滿月臺西面，有方七尺遺址，四隅和中央立有方柱，上鋪以石板平臺之瞻星臺遺跡。」

7. 民居

《高麗圖經》載：「王城雖大，磽确山壟，地不平曠，故其民居，形勢高下，如蜂房蟻穴，誅茅爲蓋，僅庇風雨，其大不過兩椽，比富家稍置瓦屋，然十才一二耳！」《宋史·高麗傳》亦載：「民居皆茅茨，大止兩椽，覆以瓦者才十二。」由此可見，其民居皆因開城多山，隨等高線而建屋，屋蓋覆茅草，大者才兩間而已，至於富人也有用瓦蓋者，但最多不會超過十分之二，不若王居之廣廈連

雲，斗栱重施。惟徐兢出使高麗，入宣義門內官道兩旁，富人之居稍爲華麗，每數十家，則建一樓觀，興國寺旁博濟樓和益平樓，遙遙相對，王城之東，有二樓臨接，簾幕華煥，這些樓觀如非富人則爲貴族之邸。

8. 坊市

《高麗圖經》稱開京坊市：「由廣化門以迄奉先庫，自京市司至興國寺，爲長廊數百門，以民居參差不齊，用以遮蔽。」又稱：「王城本無坊市，惟自廣化門至府及館，皆爲長廊，以蔽民居，榜其坊門曰永通、曰廣德、曰興善、曰通商、……，其中實無街衢市井。」可知由王城廣化門外，夾官道皆建長廊，其作用一爲不使外國使節看出民居簡陋情況，其二可以作爲交易坊市，當然人口未集中時較爲清淡荒涼，這是徐兢當時的觀點，且以宋都開封作爲比較的批評。這種長廊式坊市以後還影響李朝漢城坊市的建設，漢城鐘路十字路口之「六矣廛」——六個王室商店，就是其流風餘韻。

第六節　高麗時代的陵墓建築

高麗之陵墓現在於開城附近以及江華島一帶皆有陵墓群，今舉數例以明之：

1. 太祖顯陵

高麗太祖王建顯陵在開城萬壽山南麓，陵前有陵門，寢殿又稱祭堂，平面丁字形，稱爲丁字閣，右側爲碑閣，內置高麗顯陵碑，兩者爲李朝時代所增設者。陵寢前有石供桌，上置長明燈及望柱石，墳墓本身做成十二角護石臺基，各面腰石刻有十二支（即十二生肖）神像之薄彫石刻，墳墓四周角隅各列一石獅，前又有文武石人各四對，爲高麗前期之建築（圖7-13）。

2. 恭愍王玄陵

高麗恭愍王王祺（1330～1374）玄陵亦在開城萬壽山高臺上，爲恭愍王生前壽陵，其制略同顯陵。玄陵一塋雙墳，東爲正陵，西爲其王妃之陵墓，正陵之臺基下刻蓮華紋，隅石有三鈷鈴，面石刻十二支神像，墳前有石供桌及長明燈，陵前有文武石人四對（圖7-14）。

圖 7-13　高麗太祖顯陵

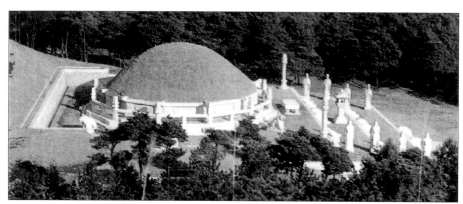

圖 7-14　高麗恭愍王玄陵

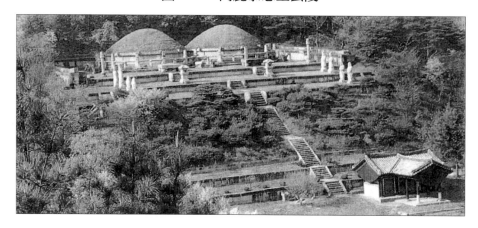

第七節　高麗時代之禮制建築

1. 先農壇

壇制，依高麗史禮制記載：「方三丈，高五尺，四出陛，兩壇。每壇二十五步，瘞埳在內壇之外，壬地，南出陛，方深足容物。」壇是矮牆，壇方三丈為九公尺正方，每壇二十五步即為一百五十尺，即四十五公尺，高 1.5 公尺，四面有臺階，為高麗國王於孟春日祭神農祈穀豐收之處。

2. 先蠶壇

壇制：「方二丈，高五尺，四出陛，瘞埳在內壇之外，壬地，南出陛。」其壇制略小於先農壇，則壇為六公尺見方，高 1.5 公尺，四面有階，瘞埳係埋祭器之孔，在內垣之外的北方，有南向臺階。

第八章　朝鮮時代之建築

第一節　朝鮮時代之建築

一、國都

　　朝鮮太祖李成桂取得政權後，認爲舊京──開京爲高麗舊勢力根深蒂固之所在，另一方面相信陰陽緯書所稱開京爲下剋上不吉之地，毅然以漢陽──即今漢江之北的漢城（今名首爾）爲新國都，並積極進行王都規劃，興建宮殿、宗廟、社稷、官衙與都城，今述如下：

　　漢陽都城正南爲崇禮門（現稱南大門），正北爲肅靖門，正東爲興仁門（現稱東大門），正西爲敦義門（俗稱新門），東北爲弘化門（俗稱東小門），西北爲彰義門，東南爲光熙門（俗稱水口門），西南爲昭義門（俗稱西小門），各門皆爲石砌門基，馬蹄形拱門城洞，城門洞一個，其上爲雙層城闕樓，城樓爲單簷廡殿屋頂。四大門、四小門中以崇禮門和興仁門最爲壯麗，也是李朝京城外城僅存的二門。現存崇禮門（南大門）始建於朝鮮太祖五年（1396），壬辰倭亂（1592）燒毀，二十四年後又重建完成，建在十六公尺高的城壁上，南北深 7.7 公尺，東西面寬 22.7 公尺，爲五開間二面闊二層廡殿式城樓，明間較寬，次間及稍間較窄，東南面各開一門，城樓牆壁以磚砌築，柱上斗栱爲六晒單翹重昂斗栱，爲元式斗栱，與開南南門相同，隅柱礎石爲上部八角形下部方形，此爲

特例；此門原有甕城，現已不存。（圖 8-1）

東大門即興仁門，建於太祖五年（1396），現在城樓係朝鮮高宗六年（1869）改建，其下層為花崗石砌築單孔拱門，其城樓仍為五間二面的重層廡殿建築，與南大門同制，城門前有月形甕城，甕城城垛有銃眼及內外女牆，甕城不開正東門洞，卻開北面門洞，這些都是軍事考慮之需要，如圖 8-2 所示。

至於正西敦義門和正北肅靖門現已不存，當與東南兩大門同制；其餘四小門如光熙門為三間一面單簷廡殿城樓，制度較小於四大門。

由漢城之城廓佈置，可知以南北兩山城夾峙漢陽城，以山城為要塞，輔衛漢陽，山城一陷，則險要盡失，如清太宗陷南漢山城（1636），朝鮮仁祖即不支投降，此種以山城為要塞，輔衛京城之防衛方式由來已久，前面所述之高句麗之丸都城即是成例。

圖 8-1　漢陽都城之正門崇禮門

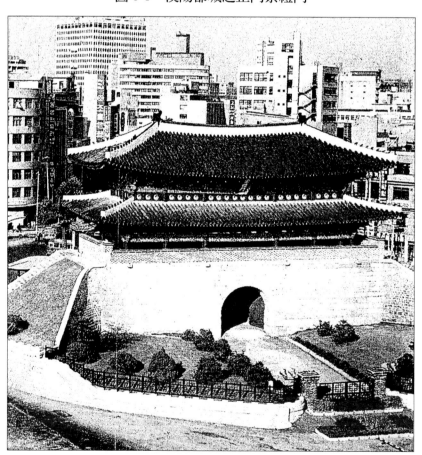

圖 8-2　漢陽東大門外景

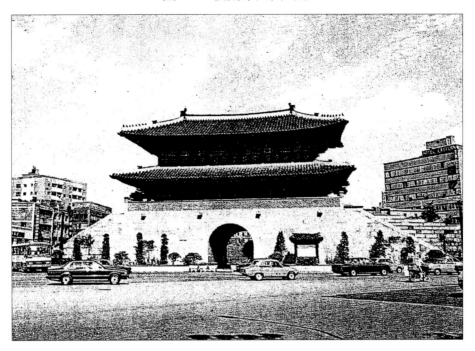

二、其他諸城

1. 水原城廓

　　水原市在漢城南方四十公里，屬於京畿道華城郡；其城廓建於朝鮮時代中期，即正祖十八年（1794），原擬遷都水原而建，但正祖於城竣時即崩，未遷入。其北門為長安門，西門為華西門，南門為八達門，另有北暗門、東暗門、蒼龍門、華虹門諸小門，城廓全長 611 公尺，城垛女牆長 2843 公尺，在西北、西、及南面建有砲樓，另有西南及西北兩角樓和東北、西、北三鋪樓，並有東西兩將臺，為作戰指揮中心，並有弩臺、空心墩、雉城、暗門等軍事設施，城廓四周嚴禁民居，使水原城成為完全軍事化堡壘，其中八達門建於花崗石城牆上，城樓為五間二面廡殿建築，城門正南面有甕城，成半月形，正南開門洞，門洞上亦有一個單簷廡殿小城樓，城門內有二向石階供上下（圖 8-4），至於華虹門建於七孔拱門水洞上之城樓，跨越光教川上，城門樓為單層歇山建築，為一典型水門，此外弩臺、雉城用磚砌築（圖 8-3），空心墩為圓形磚造建築，為一軍事碉堡（圖 8-3）。此水原城建在水原山上，居高臨下，此為朝鮮三國時代山城之流風餘韻。

圖 8-3　水原山城雉堞

圖 8-4　水原城南門、八達門

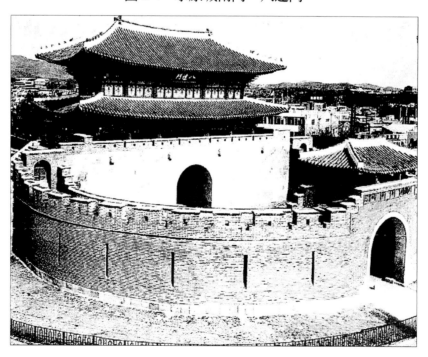

2. 南漢山城

在漢城東南約二十公里，屬於京畿道廣州郡。原有百濟早期砌石山城，朝鮮史上的丙子胡亂（1636），清太宗皇太極入侵朝鮮，以閃擊戰術，渡過鴨綠江後七日內攻陷朝鮮王都——漢城，仁祖避難於南漢山城，清太宗圍攻四十日，朝鮮仁祖李候投降，並簽下城下之盟於今首爾特別市蠶室洞三田渡（現有清太宗頌德碑），山城爲仁祖二年（1624）所建，惟山城未破而仁祖出降。山城以塊石砌成，高 3.6～6 公尺，山城上建東西南北門，城牆上建有城垛女牆，女牆長約五公尺，開三銃眼，其上覆以屋瓦（圖 8-5），城門爲三間歇山城樓，並建有守禦將臺、西將臺、演武館；守禦將臺面積 130 平方公尺，高二層，建於二公尺臺基上，臺基設石階九級，將臺屋頂爲歇山屋頂，面闊進深皆三開間，爲朝鮮王點將之處，演武館單層五間歇山頂建築，爲操練習武之處。此山城係以高句麗時代典型防禦原則——平時居於國城，有事時居於山城而建，全長十公里。（圖 8-8）

<p align="center">圖 8-5　南漢山城</p>

3. 高敞邑城

為典型朝鮮堡壘型山城，因山城內有銘：「癸酉所築宋芝政」，故確定為端宗時代（1453），山城以石砌，有東、西門，及瞭望樓——拱北樓；石砌牆高3.6～4 公尺，全長 1680 公尺，依山勢砌築，城垛上每五六十公分有一銃眼，居於山上者可居高臨下，極具防禦價值。（圖 8-6）

圖 8-6　高敞邑城

4. 北漢山城

在漢城市恩平區神道邑北漢山，位居景福宮正北方七公里，原建於百濟時代，李朝時代復加砌築，並置女牆石垛，全長約八公里，有水門一，及城門十即弘智門，弘智門為單簷三間城樓，北漢山城迤邐於北漢山稜線上，為拱衛漢城之前鋒堡壘。（圖 8-7）

第二節　朝鮮時代書院建築

高麗時代在開城已有仿宋朝河南嵩陽書院設立崧陽書院，其內有明倫堂、觀德亭建築為對稱中軸式格局，而李朝書院建築之特色為非對稱散落式的房屋集團，書堂、書庫、典教堂、尚德祠等皆各自依地形配列，舉例而言，在慶尚北道安東郡之陶山書院配置如下：

該書院建於宣祖七年（1574），原為李滉之書齋增建而成，其書院門稱為進徒門，主要建築為陶山書堂，採用古代之內室外堂之制，堂四周無壁，室之四

圖 8-7　北漢山城

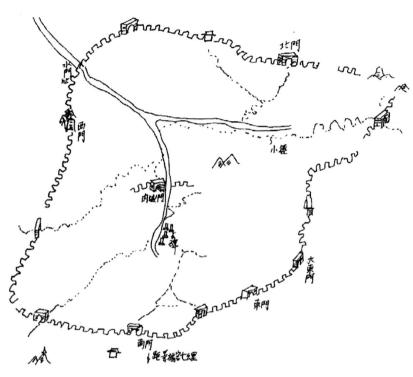

圖 8-8　南漢山城之守禦將臺

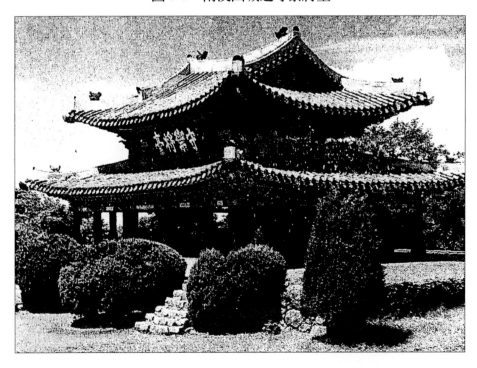

周有牆壁，此為我國傳統實（室）空（堂）合一之風格，宋代之《清明上河圖》常繪有此格局的房屋，此外尚有三間歇山頂之尙德祠，以及四間式三空一實之典教堂（圖 8-9、8-10、8-11），此外有東西光明室，採用高腳式下層懸空結構，為唐代王維輞川別墅之流風餘韻，其作用為防潮及墊高探光。本書院之房屋依山配置，為一有機性的房屋群落。書庫採用高腳式下空結構之設計，其作用與光明室相用，可使書庫防潮及通風。陶山書堂為我國典型前堂後室式樣。

圖 8-9　陶山書院之典教堂（左）書庫（右）

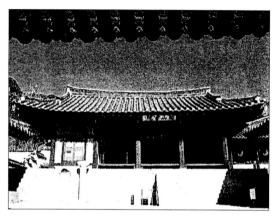

圖 8-10　陶山書堂──前堂後室式樣

圖 8-11　陶山書院之院落群

此外，慶州尚有玉山書院，李朝明宗二年（1547），賢臣李彥迪所建，其配置由入口後，為無邊樓，為前殿，後有大殿及齊仁堂，左旁有樓閣。大殿五間，單簷廡殿頂，此書院於一九一五年焚毀數間，現僅存十四間。（圖 8-12、8-13）

圖 8-12　玉山書院配置圖

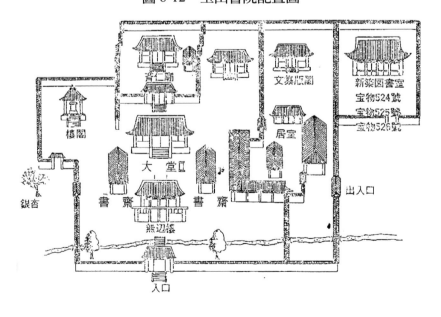

圖 8-13　玉山書院無邊樓

第三節　朝鮮時代之民居建築

　　李朝時代之民居建築，可分爲鄉村及山谷聚落民居與城鎮聚落民居，前者散處在各丘陵山谷之向陽山坡，以期冬季寒冷時有較多日照，山谷聚落通常爲數戶或數十戶聚居，惟在平地之鄉村聚落，因供應物充足可達到百餘戶，而城鎮之聚落則薨瓦相連，建物毗鄰而建，廬舍櫛比，與我國通都大邑無異。鄉村之民居常就地取材，在平地常埋石爲礎，礎上立柱，其上置樑，樑上置椽，並編組樹枝置椽上，其上覆土並茸以稻草，如圖 8-14 所示。在山谷或崗嶺地區，常以天然石砌牆，其上覆頂覆以樹皮或石板以代替稻草。至於城邑內，則屋頂用屋架，椽上覆瓦。屋頂型式懸山、歇山都有。房屋平面常採用 L 型平面（閩南式房屋稱爲單伸手），廚房置於短翼，灶置於 L 形之內角隅處，長翼爲主臥室，起居室及男臥室，臥室下置有中國式北方暖房設置——炕，臥室下爲鋪滿了黏土及石頭之隔熱層，其上敷上黏土使其平坦，灶之排氣管通過灶下之隔熱層，以燒火之餘熱使炕房溫暖，排氣管至屋後烟囪排出室外，可以節省能源。

　　至於李朝時代，爲防止大小臣民競相營建宅第，世宗十三年定家舍建築之制：「大君六十間，王室之親子親兄弟公王五十間，二品以上四十間，三品以下

圖 8-14　鄉村聚落之農舍

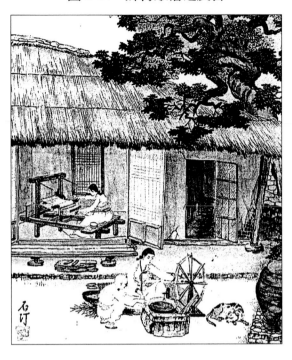

三十間，庶人十間」之限制，樓閣數復有限制：「大君六十間內，樓十間；親兄弟親子公子，五十間內樓八間，二品以上，四十間內樓六間；三品以下，三十間內樓六間，庶人十間內樓三間。」至於樓高限制如下：「公主以上，正寢翼廊袱長十尺，行長十一尺，柱高十三尺，其餘間閣袱長九尺，行長十尺，柱高十八尺；一品以下，正寢翼廊袱長九尺，行長十尺，柱高十二尺，其餘間閣袱長八尺，行長九尺，柱高七尺五寸，樓高十三尺；庶人間閣，袱長八尺，行長九尺，樓高十二尺。」以上所用爲明清式營造尺，每尺約爲三十三公分（見尹張燮之《韓國建築史研究》），以上訂制，蓋以限制朝鮮因承平日久，經濟發展，臣民競相營建宅第，規模逾制且奢侈，非限制不可。至於所謂袱長，即每間之間寬，行長即每間之間深。

　　一般而言，李朝時代住居建築之平面計畫受到我國儒家思想的影響，以「君子營室，以宗廟爲先」且「男女有別」，故大廳供奉祖先，居室分開放的書齋、接客房，和內部閉鎖的「內室」、「越房」、「廚房」；房屋也採南向及東南向居多，內外部中間常有「中庭」，爲家庭共用房間。居室之構造常爲石築之臺基，主架構爲木構造，外部圓柱，內部方柱，外部砌以磚或土石。屋頂在都市

用瓦，鄉村用茅草，而奠基造屋必勘輿風水，以確定建築方位、平面配置、視線，以朝山朝水及山脈走向決定陽宅之選擇標準。主臥室及男臥室有時亦用獨立火爐；至於會客之起居室，即稱爲堂，常採高腳式設計，地板下可作貯藏室。至於城邑內之民居是將 L 型平面加建一幢，形成 U 字型平面的三合院，甚或加建前面房屋——倒座成爲四合院落，中央作爲天井可供採光之用，與我國北方四合院落如出一轍，但是加建房間有的供畜養牲畜之用，民居之天井或房屋前院或後院，可以種菜之外，尚可加工泡菜並貯存泡菜瓦罐，這是民居建築特色，至今亦復如此。

學者之居室，如李朝明宗時衛社功臣李彥迪（1491～1553）之獨樂堂，在慶州玉山書院旁，其平面兩院落，不相對稱，左爲居室建築，右爲讀書養性之書齋。（如圖 8-15 所示）爲一特例。

圖 8-15　獨樂堂配置圖

一般住宅，富室權貴皆廣廈連棟，覆蓋筒瓦；而鄉間農家仍以茅頂數椽，聊避風雨而已。茲舉數例以明之：

1. 永川鄭在水家屋

爲慶尙北道、永川郡臨皋面三海洞，創建於李朝肅宗時代，爲鄭氏十家祖鄭重器創建（1685～1757）。其平面如圖所示（圖 8-16），爲一四合院落，大門左右各三間，最東面爲馬夫房，各房外皆有木造走廊，進入大門內爲中庭，中央三門爲堂，西面兩間爲大廳，其餘各門爲室，東面有側門可通東北面祠堂，祠堂爲家祭之所，與住宅隔離，祠堂前有神門，懸山式屋頂，整座住宅建於砌石臺基之上，房屋地板再用木柱墊高，以防潮濕。（圖 8-17）

2. 井邑金東洙家屋

在全羅北道井邑郡山外面，爲金東洙六代祖金命寬所建（1784），值李朝正宗時代，爲金氏世居家屋，環境背山面水，其大門牆壁砌以塊石，進門有高出屋頂的門廊，大門內有外宅，供下人及倉庫使用，由東側穿過前庭可到達大廳

圖 8-16　永川鄭在水家屋平面圖

圖 8-17　永川鄭在水家屋

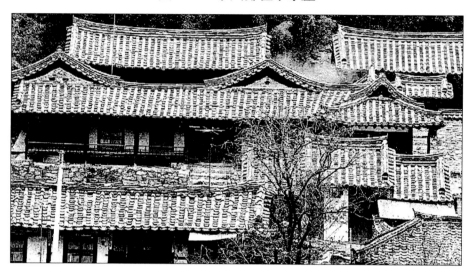

堂，前堂後室，題名為溪山幽居。大廳堂左側經過第二院落門內，有凹字形的
內院住宅，供家人所住，其平面為正堂廂室，其西側有別堂，供客人所居，其
平面如圖 8-18 所示。其二重院落雖為四合院型，但平面並不完整，配置上亦不
講究均勻對稱，以「院外有院，堂外有堂」之重疊院落為其風格。（圖 8-19、
8-20）

圖 8-18　金東洙家屋平面圖

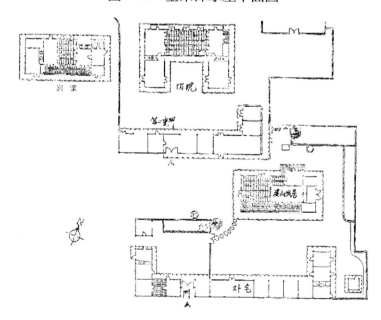

圖 8-19　金東洙家屋第一重門

圖 8-20　溪山幽居

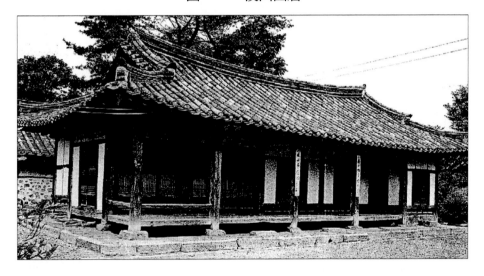

3. 華城朴熙錫家屋

在南韓京畿道華城郡西新面宮平里，爲李朝末年之典型農家家居，平面爲不完整四合院，前室第二間無壁做爲門廊，其旁有三室，東一西二，皆各自外開的門戶，入門內中庭，東有東廂四室，西北有曲尺形之堂室六間，南室有二間堂，其餘皆爲室，各室皆有門戶向外開，整棟房屋都蓋在高約六十公分的臺基上，房屋均爲茅草蓋頂，爲典型農家房屋，如圖 8-21、8-22 所示。

圖 8-21　朴熙錫家屋平面圖

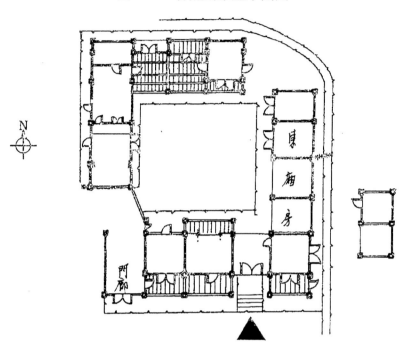

圖 8-22　朴熙錫家屋車廂房

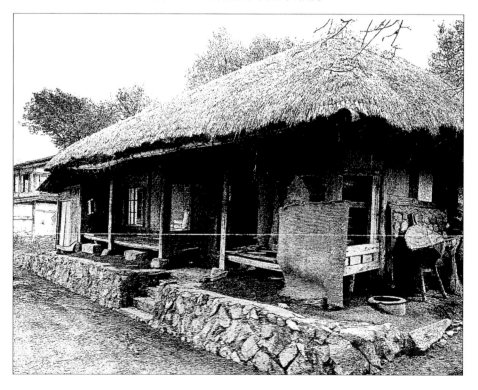

4. 山區板瓦屋

在南韓江原道三陟郡道溪邑新里之山區，當地太白山脈產木材，爲牆壁，以木片爲瓦，木片瓦之鋪疊，係以上瓦在上、下瓦在下以利雨水宣洩，常以亂鋪修補，以防屋漏，如圖 8-23、8-24 所示。

圖 8-23　江原道山區板瓦屋

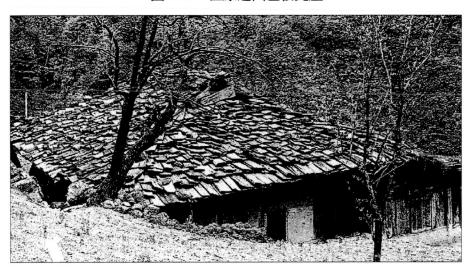

圖 8-24　板屋平面圖

5. 濟州道之石牆茅屋

在濟州道南濟州郡友善面城邑里之韓奉一家屋，爲典型石牆茅屋。家屋圍牆砌以石塊，圍牆大門屋頂覆以茅草，夾以竹篾，房屋牆壁及屋頂亦同。石塊蓋爲濟州島瀛州山之特產，取之不盡用之不絕。茅頂夾以竹篾可以抗風，就不會像杜甫茅屋的三層茅頂爲秋風所捲走，被村童抱入竹林嬉戲的憾事。此爲就地取材造屋之典型樣式。（圖 8-25、8-26）

圖 8-25　濟州道石砌茅屋平面圖

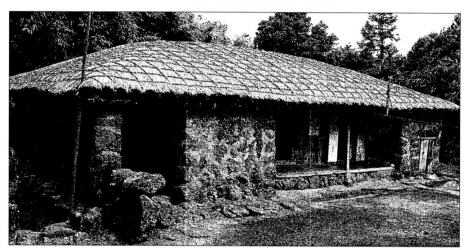

圖 8-26　濟州道韓奉一住宅北堂

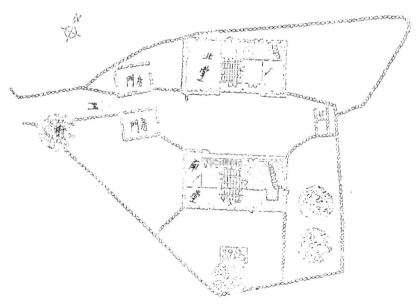

6. 慶州金憲瑢古家屋

在南韓慶尙北道慶州市之塔洞，建於壬辰倭亂以後，距今約四百年。房屋平面方形，房屋配置於西北面，北面為大廳堂，其房有室，西面為茅草蓋頂之庫房，東北角有家廟，為三間單層懸山建築物，砌於二尺高之臺階上，庭中央有井圈及繫繩石，井圈地面鋪以石板，西南面有池塘，房屋採正南北向，是典型士紳之家屋。(圖 8-27、8-28)

第四節　朝鮮時代之佛寺建築

1. 神勒寺

在京畿道之驪州，創建於高麗禍王（1375），朝鮮世宗時重修，壬辰倭亂燒毀。朝鮮顯宗及肅宗王，其大殿復建為極樂寶殿，為三間式歇山殿宇，殿前有

圖 8-27　金憲鎔家屋平面圖

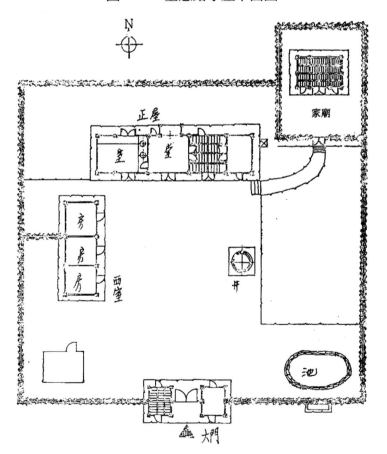

圖 8-28　金憲鎔大廳正屋立面

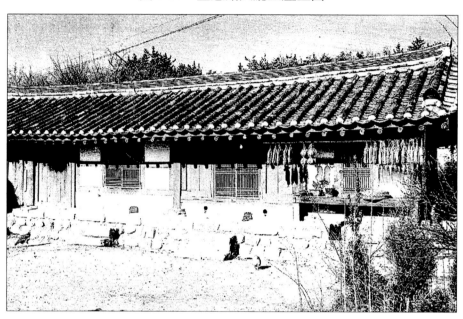

九層石塔（圖 8-29），建於高麗時代（1197），方形，下有須彌座，大殿前有會議廳，是於臺基上，亦爲三間歇山簷。大殿前兩旁有東西廂房，東北有禪房，西面有裁判廳。本寺前院內有五層磚塔，建於高麗朝，是紀念懶翁禪師所建，塔立於五層臺基上，上砌以磚，用多層疊澁之屋簷線、實心、方形，其制大略與長安慈恩寺塔風格類似，有古樸之質量感，爲高麗時代磚塔僅存遺例，磚塔前有一小石塔，三層。寺內另有石碑與石燈。（如圖 8-30 所示）

圖 8-29　神勒寺多層磚塔

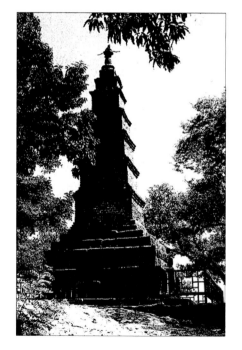

2. 龍珠寺

始建於新羅文聖王十六年（855），原名葛陽寺，在高麗朝光宗三年（952），因兵亂燒毀，至朝鮮正祖時因移其文莊獻世子陵於華山，夢龍吐如意珠，遂重建此寺，改名「龍珠寺」。現龍珠寺在

圖 8-30　神勒寺平面圖

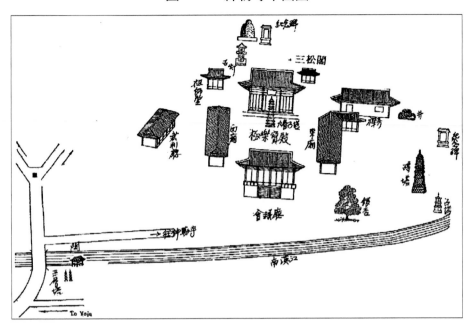

京釜線鐵路餅店站西北方約四公里之華山麓。其時之配置，由南面經一石橋後，有龜趺碑，通過銀杏夾峙之步道而直入山門，山門直對庭內之五層石塔，石塔進入前殿天保樓，爲二層高腳式之歇山五間式大殿，左右各有一東西廂之禪房，其內即爲正殿——大雄寶殿。左右有鐘鼓樓，殿後有七星閣及已毀之正祖殿與藏經樓。全寺大致對稱中軸線，值得注意的是天保樓高腳式與景福宮慶會樓一樣，一樓以石柱高腳墊起，以防潮濕。（圖 8-31、8-32）

3. 法住寺

原建於新羅眞興王時代（西元 533 年），爲留印度高僧義信祖師創建，爲彌勒佛之主要道場，如圖 8-33 所示。

法住寺位於忠清北道，報恩郡內候離面之舍乃里。法住寺在聖德王時代（702～737），由眞表律師重修，重修時之遺物如雙獅子石燈、四天王石燈、石蓮池等，其中雙獅子石燈，兩獅立起舉燈臺，風格特殊。大雄寶殿在後，雙層歇山屋頂，其與華嚴寺之覺皇殿，無量寺之極樂殿，號稱三大佛殿。大雄殿前有捌相殿及山門，而捌相殿爲五層攢尖重簷木造大殿，爲丁酉倭亂（1597）後泗溟大師重建，建於 1626 年。其平面方形，逐層累縮，五開間，壹層四面有門，臺基石砌，四面有臺階，六級，臺基邊長 11.2 公尺，第一層及第二層皆爲

四方形五開間，第三及第四層爲四方三間，累小至第五層四方單間。塔刹柱，下爲露盤，其上爲覆鉢，再上爲五層相輪，刹竿上對屋頂四方結案，各層各面皆裝設寶鐸鈴。全塔塔身高二十四公尺，刹竿高 5.2 公尺，殿內有中心柱直上刹竿，其結構穩定而平衡。捌相殿不但是李朝時代木塔之代表作，而且也是韓國最重要木構造建築（圖 8-34）。寺內之摩崖藥師如來佛爲高麗初期作品，但建於捌相殿後龍華殿遺址高三十三公尺之彌勒立佛係西元 1957 年金水坤居士所建之混凝土造大佛。（圖 8-33）。而雙獅子石燈係新羅王朝之雕刻珍品，值得

圖 8-31　龍珠寺平面圖

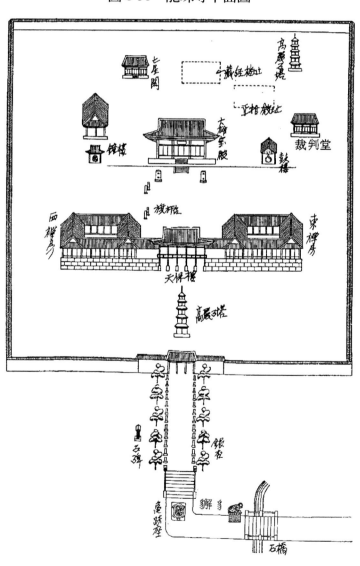

圖 8-32　龍珠寺

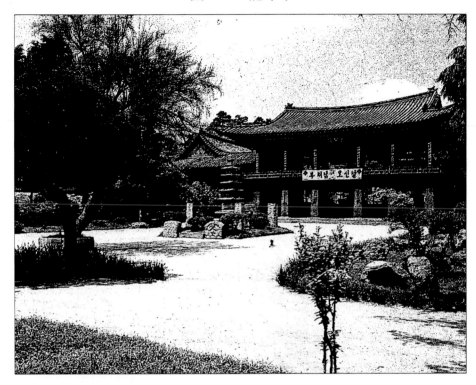

圖 8-33　法住寺

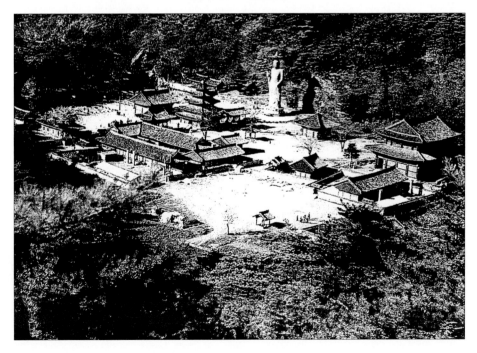

圖 8-34　（左）法住寺大雄寶殿（右）捌相殿

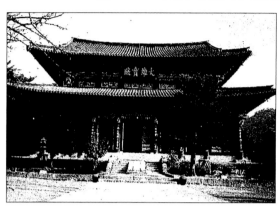

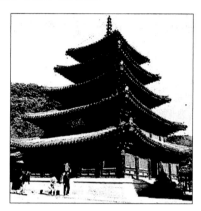

注意係八角屋簷之下有八面四窗屋身，雙獅
足下爲覆蓮座，與同時期現藏於景福宮博物
館庭院內之中與山城雙獅子石燈略有區別。
至於另一高達寺之雙獅子石燈（現已遷至景
福宮），雙獅改爲坐獅，足座爲方座，但基本
型式則相同。（圖 8-35）

圖 8-35
法住寺雙獅擎蓮石燈

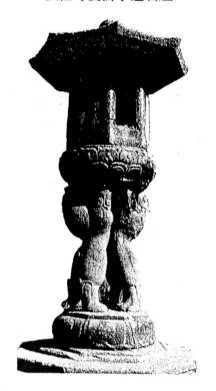

第五節　朝鮮時代之佛塔建築

　　李朝時代之佛塔可分爲木塔與石塔兩
種，前者爲樓閣式層簷塔，後者爲仿木造石
塔。後者之造型變化繁多，前者數目較少，
大都爲四方型平面，例如李太祖重建之演福
寺太祖功德塔，爲四方五間五層木塔，塔內
置佛舍利，還有與天寺五層舍利閣、雙峰寺
三層塔、法住寺捌相殿皆是。至於石塔之造
型，極具巧思，變化多端，大多是仿木塔之
造型，平面有多角型或方型，茲舉數例以明之：

　　1. 水鐘寺八角五層石塔

　　外觀六層，底層爲須彌座之束腰不算一層。位於京畿道南揚州郡瓦阜邑松
村里。建於李朝成宗二十四年（有明弘治六年銘文，1493），仁祖六年（1628）

重修。其基壇八角二層，壇上有須彌座爲仰覆蓮，仰覆蓮中間束腰較長，常被誤會爲另一層，第一層上有屋簷，有舉折及起翹，屋頂略有損壞，刹竿已圮，完全是仿木造塔之型式，造型玲瓏精巧，通高三、四公尺。（圖 8-36）

2. 洛山寺七層石塔

位於江原道襄陽郡降峴面前津里，建於李朝睿宗年間（1468）。平面方形，基壇兩層，基壇石角隅略圮，其上須彌座，僅有仰蓮，束腰以上爲平臺，每層形制爲平座爲底，旁有欄杆石，中間爲塔身，其上有反宇屋頂，每層平面逐層縮小，層蓋石爲四注式屋頂，其上又有方形屋蓋石。刹柱之相輪爲青銅製成，外型簡潔樸實，全高 6.2 公尺，爲李朝早期之作品。（圖 8-37）

圖 8-36　水鐘寺八角五層石塔　　　　圖 8-37　洛山寺七層石塔

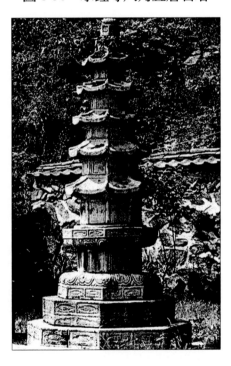 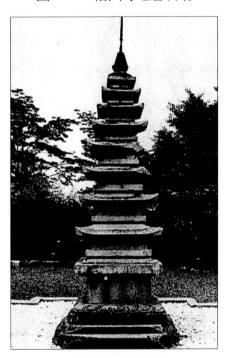

3. 圓覺寺十層石塔

位於漢城鍾路二街塔洞公園內，因第十層有「成化三年一月二日」之銘文，故知此塔建於世祖十三年（1467），建在高麗原興福寺之古刹址內。全塔十層，高十二公尺，略低於敬天寺石塔（13.5 公尺），全部造型與一百二十年前高麗末期建造之敬天寺石塔略同，僅在屋頂上有分別。圓覺寺塔爲十字脊屋

頂，敬天寺爲覆缽仰覆蓮刹柱；圓覺寺塔之臺基平面爲二十面廉隅形，與北平妙應寺白塔與紫禁城角隅相似。第四至第十層四方形，第一至第三平面與臺基相同，第一至第三層立面除平座勾欄外，每層屋頂爲四個廡殿屋頂加上四角隅處雙坡屋頂構成，屋頂繁複且巧妙。第三至第十層爲平座四垂屋頂，全塔造型奇特、巧妙、秀麗，臺基及各層塔身雕刻佛像、天龍八部、人物、鳥獸、蝦龍、花草紋，手法細膩，係仿木構造手法精細作品。此塔與敬天寺石塔爲韓國石塔建築之奇蹟，堪爲韓國國家之瑰寶。（圖 8-38）

圖 8-38　圓覺寺石塔

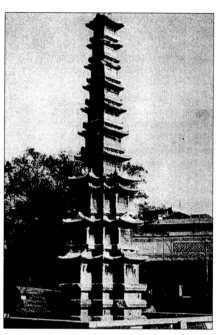

第六節　朝鮮時代之禮制建築

1. 宗廟

《禮記·曲禮》謂：「君子將營宮室，宗廟爲先。」故自古以來，開國帝王建立都城，皆按照儒家所主張的理論——先建宗廟，以達到慎終追遠、民德歸厚的目的。韓國自三國以來皆無宗廟，到高麗時代，才有祭祀始祖之母的東神祠，僅在中國使者來到時，才遣官設奠祭祀而已（詳見《高麗圖經》）。李朝時代營都漢陽，太祖李成桂即於興建景福宮同時（1394）興建宗廟，建造宗廟正殿。世宗三年（1421）又創建永寧殿，前者供祀諸王及王妃共四十位神主，後者供祀諸王及后妃祧遷後之神主三十二位，正殿前庭有功臣堂供奉功臣神主；正殿十九室，平面列長一排長方形，單簷懸山頂，其左右有抱廈，前面有兩廂——即功臣堂，正殿臺階三道，下於前庭，前庭甃砌以石塊，整個正殿之風格肅穆莊嚴，永寧殿之制略同於正殿，惟僅十五室，尺度小於正殿。正殿之南有廚房、井圈、齋宮及大門。

宗廟平面因非計畫性的一次興建，故平面非爲中軸性的對稱平面，此與明

清北京太廟有別，至於其位置以左祖右社之地位而言，宗廟雖在昌德宮之南，但昌德宮只是一離宮別苑，以景福宮為正宮而言，位居在景福宮之東南面與西南面之社稷壇（今社稷公園）合組成「左祖右社」。

圖 8-39 所示為宗廟平面及宗廟之正殿照片（圖 8-40）。

圖 8-39　漢陽宗廟平面圖

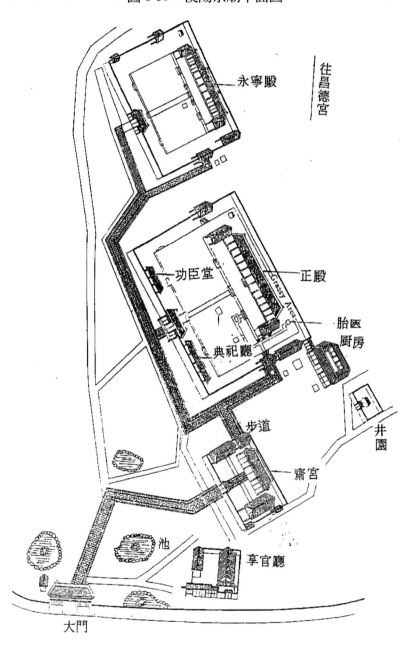

圖 8-40　宗廟正殿及臺陛

2. 社稷壇

社稷壇位於景福宮西南社稷洞之社稷公園內，建於朝鮮太祖四年（1394），為李朝國王每年春秋二季率領文武百官祈禱五穀豐收之壇。分為國社壇與國稷壇，臺基石砌，平面方形，邊長為 26 尺，高 3.4 尺，社稷壇正門，面闊三間，進深二間，單簷懸山屋頂，初毀於壬辰倭亂（1592），重建後再毀於肅宗四十六年（1720）之大風，現存者為近代重建。（如圖 8-41 所示）

圖 8-41　社稷壇正門

3. 圓丘壇

位於漢城中區小公洞八十七番地，建於太宗時代，爲仿效我國皇帝之祈穀祭天之用。光武三年（1899），朝鮮獨立，高宗遂於圓丘壇上築造三層八角基壇，上建三層八角形平面之皇穹宇，屋頂爲八角攢尖形，與我國天壇皇穹宇圓形平面及圓頂有別，其旁有三個石鼓，側面彫龍，象徵祭天之樂器。（圖8-42）

圖 8-42　圓丘壇上之皇穹宇

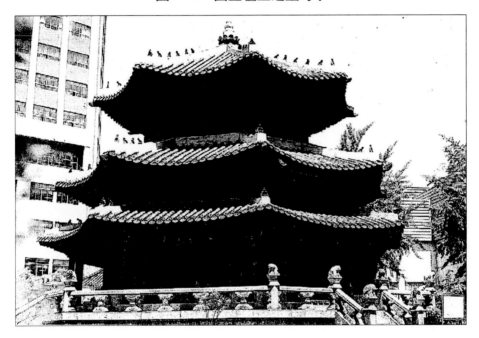

4. 先農壇

爲國王親耕祀先農之壇，在漢城東大門區龍頭洞，據《漢城文化財大觀》引《漢京識略》：「先農壇在東郊，成宗七年（1476）築，親耕壇南十步，正月親祀先農，行籍田地之禮，每年驚蟄後亥日行祀。」該壇四方，四周以條石築矮牆，其內塡土，高約三十公分，如圖 8-43 所示。

5. 先蠶壇

在漢城城北區城北洞，爲朝鮮王妃行親蠶採桑之壇，建於李朝成宗二年（1471），壇旁蠶室祀蠶神西陵氏螺祖，壇方形，四周以條石砌築，中實以土。（如圖 8-44 所示）

圖 8-43　漢陽先農壇

圖 8-44　漢陽先蠶壇

6. 塹城壇

位於江華島摩尼山頂，傳說遠古時韓始祖檀君祭天神處，據文獻記載，該壇爲李朝仁祖十七年（1639）至肅宗十六年（1690）所建造。壇高 25.2 公尺，外疊砌花崗石，內實以土，爲韓王祭天之處，相當於我國皇帝之泰山登封壇。（圖 8-45）

圖8-45　暫城壇

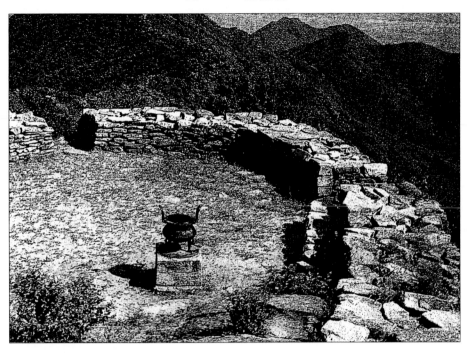

7. 文廟

朝鮮建國後，效仿中國，以儒教為社會生活指導方針，太祖除建設宗廟社稷外，並建立文廟，以祀孔子，文廟在今漢城明倫洞三街。現存平面，大城門內有東西廡（圖8-47、8-48），皆單簷，再北上進入大成殿，大成殿後面有明倫堂及東西齋房，其後為尊經閣及啟聖祠，原建於太祖八年（1398），定宗二年（1400）因火災焚毀，太宗七年（1407）又重建，再毀於壬辰倭亂（1592），宣祖三十五年（1601）重建大成殿，宣祖三十六～三十七年，重建中門及東西廡，宣祖三十九年，重建明倫堂。大成殿五開間，進深四開間，進深第一間為機間，即為堂子，成為前堂後殿式樣，單簷歇山式屋頂，正面寬24.4公尺，進深十二公尺（圖8-46），明倫堂正面三間，進深三間，左右翼室面寬三間，進深二間，單簷硬山式屋頂（圖 8-49）；大成殿祀孔子及四聖（亞聖孟子、復聖顏淵、宗聖曾子、述聖子思）十哲及宋朝六賢（周敦頤、張載、二程子、邵雍、朱熹）神位，明倫堂祀七十二弟子及我國及韓國一百十二賢牌位。而尊經閣正面三間及側面三門，啟聖祠祀孔子祖先牌位，整座文廟之各建築物皆對稱於中軸線，方向朝南，與明清孔廟之式樣格局完全一致。（圖8-50）

圖 8-46　漢陽（漢城）文廟大成殿

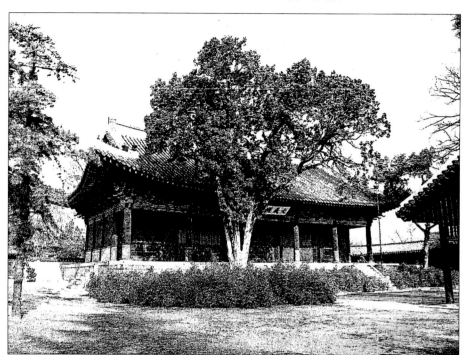

圖 8-47　漢陽文廟　東廡

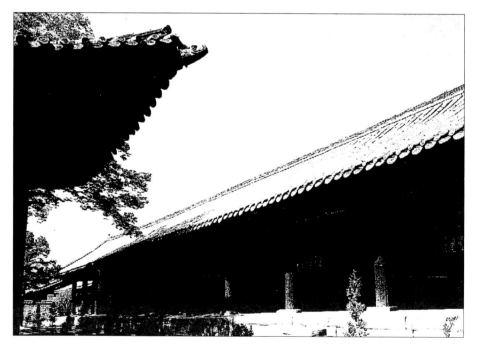

圖 8-48　漢陽文廟　西廡

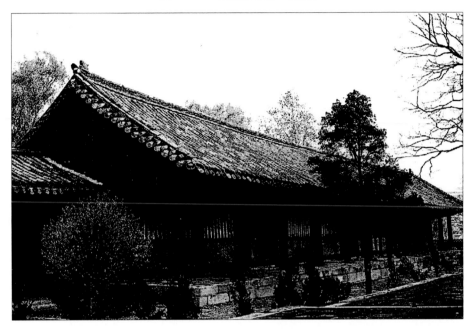

圖 8-49　漢陽文廟明倫堂

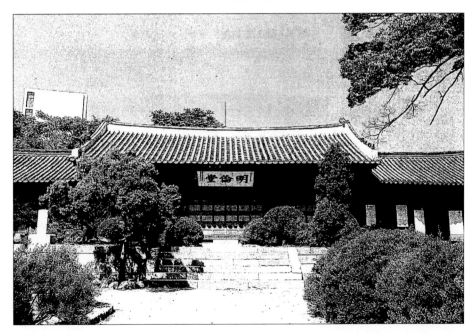

圖 8-50　漢陽文廟平面

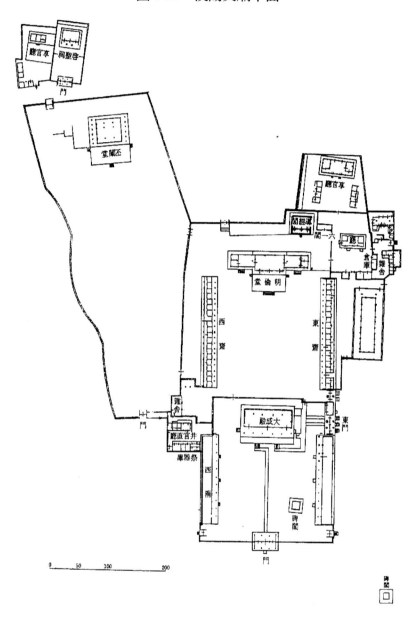

　　其他各處文廟計有江陵文廟，其大成殿正面五間，側面三間，爲李朝初期
建築。至於羅州文廟大成殿，爲正面五門，進深四間之大殿，爲李朝中期建
築。長水鄉校大成殿，正面三間，進深四間，爲李朝後期建築。這些文廟配置
對稱，格局大略相同，此乃因韓國仰慕中國，深受儒家文化薰陶，故文廟式樣
仿自中國。

8. 關廟

即關帝廟，朝鮮稱為「東關王廟」，簡稱「東廟」。朝鮮末期，「關王」照中國稱呼，改稱「關帝」，故又稱「關帝廟」或「武廟」。壬辰倭亂之後，依明遠征軍之意見，東大門內建「東廟」，南大門內建南廟，以祀「關王」，除漢陽首都外，其它各地如康津、南原、星州、安東諸市皆建關廟。

東廟係在壬辰倭亂後，宣祖三十四年（1601）創建，萬曆帝曾頒賜匾額。英祖十五年，再予重修。漢城東廟位於鍾路區崇仁洞，由正門進入中門，再進入正殿，前面兩側有東西廡之中軸線建築，正門正面五間，進深四間，中門正面五間到進深二間，單簷歇山屋頂，兩廡正面三間，進深一間，正殿平面方形，正面五門，進深六間（圖 8-51），包括四周各有一廊廡一間，屋頂四面破風之十字脊屋頂，風格特殊，內部平面呈丁字形。關帝神像居中，關興、關平、周倉分列左右。

漢城關廟除了東廟外，尚有西大門西廟，祀劉備及關羽、張飛、孔明等蜀漢人物，普信閣內中廟祀關帝，芳山洞之聖帝廟，惟規模較小。

圖 8-51　漢陽（漢城）關廟正殿

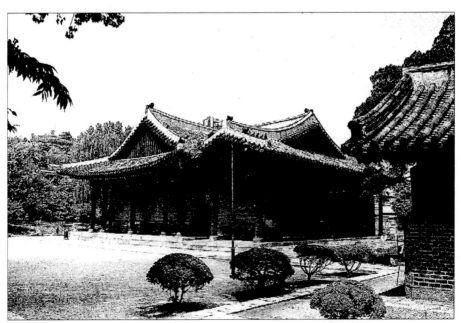

第七節　朝鮮時代的王宮建築

朝鮮時代在王都——漢城的宮室有景福宮、昌德宮、昌慶宮、德壽宮四大宮室集團，前二者創建於朝鮮太祖時代及太宗時代，後二者皆建於成宗時代。原來太祖營建都城於漢陽時，係依據我國自周朝以來營都慣例：「匠人營國……面朝背市，左祖右社。」之遺意，因此宮室——即景福宮在王都之北面，東面有宗廟，西面有社稷壇，圓丘壇在正南面，於鐘路十字口設鐘樓等等王都必要建設。今分述如下：

1. 景福宮

景福宮因位於漢城北方，又稱「北闕」，建於朝鮮太祖四年（1395），宣祖二十五年（1592）全毀於壬辰倭亂，後又以地位不吉而荒廢了 273 年，直至高宗二年（1865）再重建完成，並由昌德宮移居此宮。重建完成建築物總計三百三十餘棟，總面積四十一萬九千平方公尺，規模宏大。日本據韓時代，拆毀了二百多棟，現僅剩勤政殿等十餘棟建築物，日人並在光仁門內勤政殿前建造一棟所謂「朝鮮總督府」，以鎮壓朝鮮之王氣，朝鮮總督府在 1995 年由金泳三總統以清除日本殖民象徵下令拆除，共存在了 69 年而走入歷史陳跡。（圖 8-52）

圖 8-52　景福宮平面圖

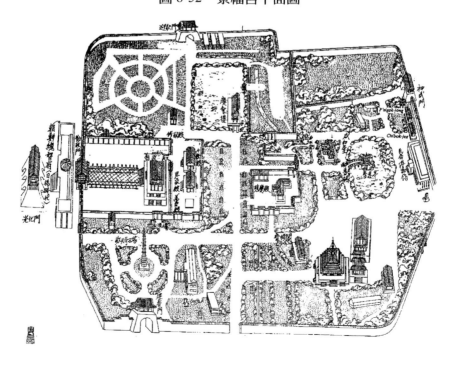

　　景福宮爲李朝正宮，形狀略成梯形，南面小北面大，四周有宮牆圍住，南正門爲光化門，北爲神武門，東爲建春門，西爲迎秋門，正門向南可通正殿——勤政殿，代表王者南面而治，由光化門北進宮道，東有四腳門，西有用成門，其內即第二重宮門——興禮門，過興禮門有一人工渠——御溝，其上有錦川橋，錦川橋又名永濟橋，日人拆除後，韓政府重建於慶會樓西北方，爲單孔石拱橋，橋上有石造雲拱鈎欄，爲明清式樣。過錦川橋上即勤政殿門——勤政門，旁有日華門及月華門，勤政門內即勤政殿，有二重臺基，過勤政殿後有思政門，可達思政殿，思政殿東有萬春殿，西有千秋殿，思政殿北上爲嚮五門，門內即輔宣堂，東有延生殿，西有慶成殿，其北進順成堂可達交泰殿，交泰殿後即乾清宮。由此可知，由光化門、興禮門、錦川橋、勤政門、勤政殿、思政門、思政殿、嚮五門、輔宣堂、交泰殿係由南到北中軸線建築，與明代北京城自天安門、午門、太和門、太和殿、中和殿、保和殿、乾清門、乾清宮、交泰殿、坤寧宮、天一門、欽安殿、承光門、順貞門、神武門之軸線建築較之雖規模較小而有異曲同功之妙，尤其仿照太和門前金水河上之金水橋之勤政門前御溝之錦川橋，更增進了宮闕深遠擴大感覺，這是模仿相當成功的地方，惟這種感覺現已被總督府喧賓奪主遮蔽視線，在風水學上衝了大忌。光化門爲三孔重層廡殿城樓，立於高達七公尺的石砌城壁上，屋脊端且有雙鴟吻（圖 8-52）。勤政殿爲五開間重簷歇山大殿，創建於太祖三年（1394），壬辰倭亂焚毀，高宗四年（1867）高宗文興宣大院君重建，臺基高二層，南石階兩層各七級東有一階，西有二階，各階及臺基上皆有石造雲拱補間勾欄，繞著勤政殿四周牆垣內有迴廊，勤政殿係國王大朝殿，也是國王聽政之大殿。

　　勤政殿後之思政殿爲五間三面單簷歇山大殿，臺基無勾欄，階高五級，各面各間皆以格子門窗裝修；千秋殿在思政殿之西，爲六間四面歇山殿屋，大門三四兩間，匾額置於第四間，在宮殿建築中，偶數開間大殿實爲罕見。

　　軸線建築以外尚有太妃所住慈慶殿原爲紫薇堂，經過三次火燒始於高宗二十五年（1888）重建完成，爲 L 形平面，正面十間側面四間建築物，四周圍以牆垣，所可注意東翼清讌樓以高墩墊起，以避濕氣，而防木腐（這種高腳房屋日人稱爲高床房屋，爲韓日古來建築的傳統。）此外在曲水池之南有咸和堂和輯慶堂，爲高宗接見外國使節之處，平面爲 L 形，亦爲高腳殿屋，外翼部歇山

圖 8-53　勤政殿

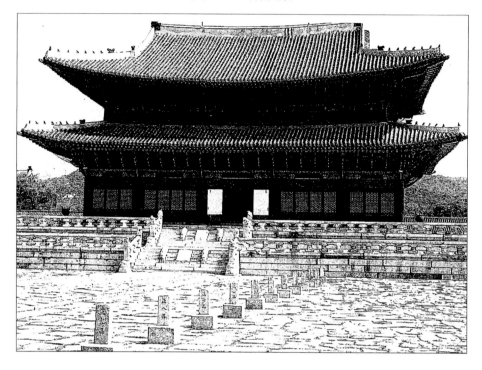

圖 8-54　景福宮全景

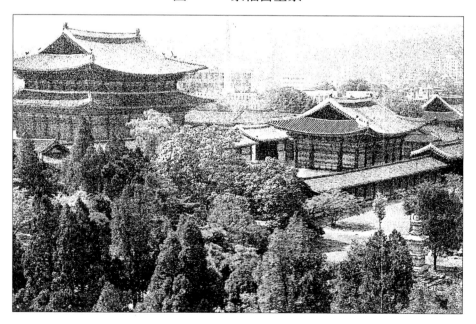

圖 8-55　勤政殿翼簷起翹（左）勤政殿石造欄干（右）

圖 8-56　千秋殿

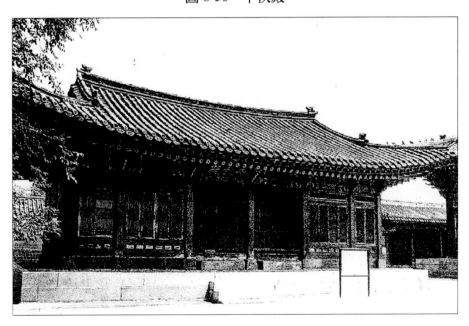

圖 8-57　修政殿

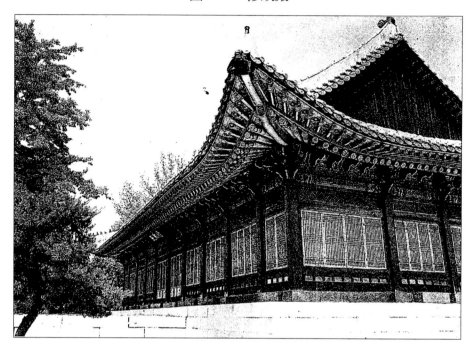

圖 8-58　思政殿

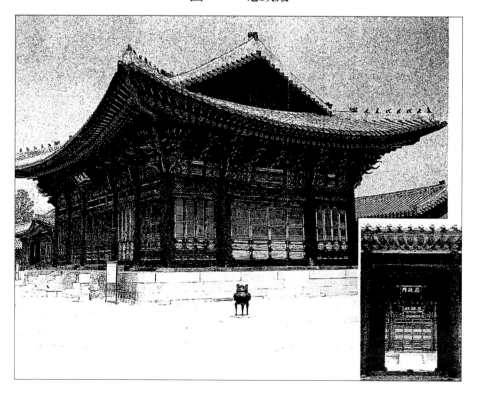

屋頂破風成三角形或半圓形檑窗，有通風的作用（圖 8-59、8-60），勤政殿西面有修正殿，原為世宗時的集賢殿，高宗四年（1867）重建完成，為十間三面歇山大殿，臺階七級，無勾欄，高宗時代為軍國機務處。修正殿之後即為慶會樓，太祖時創建，太宗十二年（1412）擴大其制並挖掘四周蓮池，成為臨水樓臺，全毀於壬辰倭亂，剩下四十八根柱基礎，高宗四年（1867）重建完成，為接待中國使節之宴會處，係二層歇山大殿，第一層四面無壁，僅有兩道樓梯，第二層亦無壁，但四周有木勾欄，慶會樓東面有三石橋以供出入，臺基上有石造勾欄。至於現有香遠亭為原交泰殿於高宗四年改建而成，亭為六角雙層攢尖屋頂，亭四周挖掘池塘，南面有木橋通岸上，稱為醉香橋，毀於 1950 年韓戰，三年後重建此橋，香遠亭後即乾清宮現已改建為民俗博物館。宮中有御後苑稱為蛾眉山，有蓮池稱涵月池，現已無存，蛾眉山後有曲水池，為宮中行曲水流觴之處，挖人工曲水為流，旁砌石護岸而不做石造流杯渠。

2. 昌德宮

又稱東闕，在景福宮之東勸農洞之北，為景福宮──正宮完成後續建的別宮，創建於朝鮮太宗五年（1405），本宮於壬辰倭亂遭焚毀，直至光海君執政

圖 8-59　咸和堂

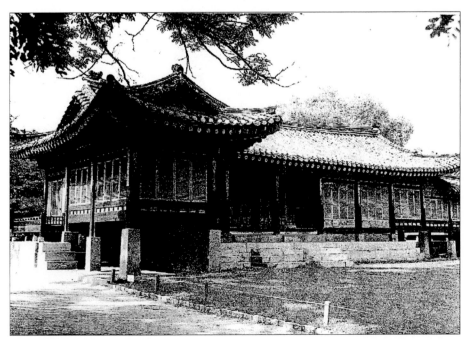

圖 8-60　輯慶堂

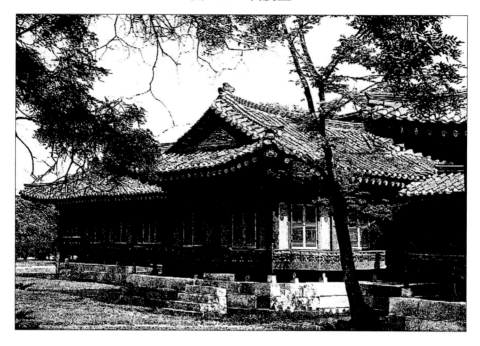

圖 8-61　昌德宮平面圖

圖 8-62　昌德宮鳥瞰

三年（1611）再行重建，經歷孝宗、顯宗、肅宗、英祖、正祖、憲宗、哲宗、高宗諸王皆在昌德宮就王位，直至高宗四年（1867）始遷回景福宮，乙未事變（1897）後又遷回昌德宮直至朝鮮滅亡為止，在此宮共歷 279 年，超過景福宮。

　　由正門──敦化門進入，東轉過錦川橋後，即可達昌德宮主體建築仁政殿，仁政殿後有宣政殿，殿東北有熙政堂，堂後為大造殿，其東有內醫院，其北有嘉靖堂，仁政殿東南有樂善齋，為王妃所居，大造殿後即秘苑，祕苑有芙蓉堂、映花堂、宙合樓、凌虛亭、璿源殿、演慶堂諸建築，並引人工河──玉流川點

綴苑景，並挖半島池以取水景。

敦化門係五間二面大殿門，全部木構造，直徑豎立於地面上，屋頂係重簷廡殿頂，正脊有鴟吻，門樓內有九噸大鐘，為漢城京朝夕報時鐘，建於太宗十二年（1412）。

仁政殿為昌德宮正殿，重建於光海君三年（1611），為五間四面重簷歇山大殿，臺基二重，無鉤欄，門為格子門，窗為格子鑑窗，正脊為鴟吻及鬼龍子，仁政殿內裝飾富麗堂皇，殿內有國王玉座，有臺階高八級，夾於兩柱門，與北京太和殿寶座相較，尺度較小，精巧卻不相上下，玉座寶蓋用鳳凰祥雲於飛藻井，不用龍井，以示對中國皇帝之謙恭。（圖 8-63）。仁政殿東側之宣政殿，為仁政殿之便殿，曾毀於壬辰倭亂，仁祖二十五年（1647）重建，平面近方形，正面三間，進深三間，單簷歇山屋頂（圖 8-66），四面以槅扇門作為帷幕牆，結構輕巧。殿內有國王起居室、寢室、書齋等佈置，宣政殿之面寬 12.7 公尺，進深 9.8 公尺。宣政殿後之大造殿與熙政堂為昌德宮之寢殿，其中大政殿立於石造臺基上，地袱提高以防潮濕，面闊九間，寬 26.7 公尺，進深四間（11.6 公尺），外部角柱，殿內圓柱。熙政堂位於大造殿之前，臺基石砌，正面九門，進深三間，單簷歇山。樂善齋為王妃在國王喪禮時居住，為單簷歇山殿宇，建於憲宗十二年（1845）。

圖 8-63　仁政殿

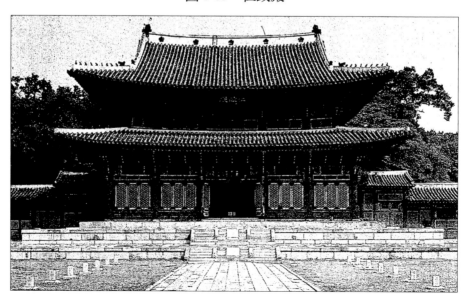

圖 8-64　昌德宮之敦化門

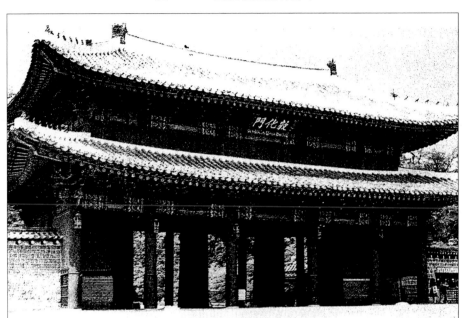

圖 8-65　大造殿

圖 8-66　宣政殿

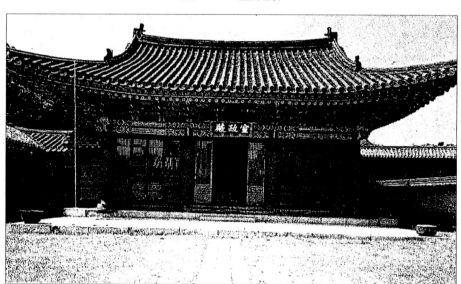

　　至於昌德宮之正門敦化門，為重簷廡殿建築，正面五間，寬 22.2 公尺，進深二間，深 6.3 公尺，為一重樓結構，下層挑空，以供通行，為朝鮮中期重要門闕建築。

　　秘苑為李朝太宗五年（1405）所創建之昌德宮後花園，並經歷代國王增築；秘苑由魚水門可進入宙合樓，宙合樓之東西面為映花堂，映花堂旁有芙蓉亭；宙合樓後有演慶堂，堂旁環繞秘苑小河——玉流川，而映花堂旁有半島池，池旁有愛蓮亭及清漪亭，苑中尚有凌虛亭，苑西有璿源殿，這些亭閣、臺榭、池沼與庭樹構成一個神秘之園林，故稱「秘苑」。

　　秘苑內之宙合樓高二層，四面開敞，與景福宮慶會殿類似，無壁，可供眺望苑內，故為苑內之宴會樓。其天花藻井平齊樸實。宙合樓前之魚水門，取賓主魚水之歡而名，建築形式纖麗輕巧。（圖 8-67、8-68）

　　映花堂為五間三面單簷歇山堂宇，比例厚重莊嚴，與中國苑囿輕巧之風格迥異，堂前廣場為春塘臺為國王殿試進士之處。芙蓉亭臨芙蓉池，為丁字形高腳韓式歇山屋頂亭屋，建於正祖十六年（1792），門為格子門，窗用亞字文鑑窗為其特色（圖 8-70）。演慶堂建於純祖二十八年（1828），為秘苑之寢殿，三合院佈置，屋牆甚高。愛蓮亭旁倚愛蓮池，平面方形，屋頂為四角攢尖頂，屋頂用浮屠式，建於肅宗十八年（1692）。尊德亭（圖 8-67），在半島池畔，方形重

圖 8-67　秘苑尊德亭

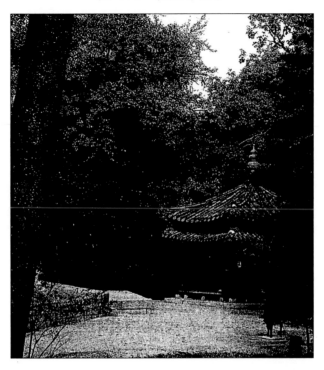

圖 8-68　秘苑配置圖

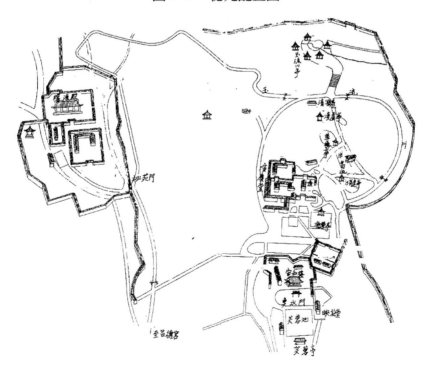

圖 8-69　秘苑愛蓮亭

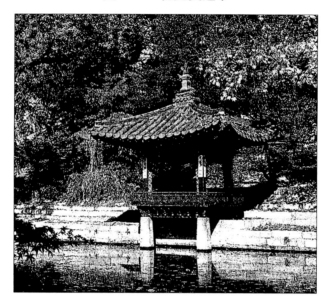

圖 8-70　映花堂（上）芙蓉亭（下）

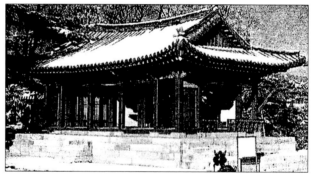

簷攢尖頂，屋脊葫蘆形，一層板與臺基分離以防潮濕；秘苑之人工流水——玉流川以怪石砌護岸，挖掘於仁祖十四年（1636），其旁立有逍遙亭、清漪亭、太極亭，太極亭天井的雙龍搶珠爲僭越之制，清漪亭天井有蓮花及輻射文飾，皆爲其特制。

3. 昌慶宮

建於朝鮮世宗王一年（1419），爲其文王——大宗王之寢宮，世宗曾建大規模宮室，壬辰倭亂時焚毀，光海君八年（1616）重建，惟規模已大大縮小，日據韓時，改爲動植物園，名爲「昌慶苑」。

昌慶宮現僅剩明政殿、養和堂、藏書閣、弘化門等十餘棟房子；養和堂爲六間四面建築，單簷歇山屋頂，重建於純祖三十四年（1834）；昌慶宮正門——弘化門向東，入弘化門內過玉川橋即明政門，門內即爲明正殿，明政殿爲壬辰倭亂碩果僅存之宮殿，爲五間三面歇山屋頂，單簷，臺基雙重；明正門旁有東西翼殿，明政殿後有崇文堂，其東有歡慶殿，其後有景春殿，殿東有景春殿及養和堂，堂前有藏書閣，閣前有集福軒及迎春軒，其配置如圖 8-73 所示。

正門弘化門，建於光海君八年（1616），正面三間，寬 13.3 公尺，進深二間計 6.6 公尺，其構架方式與昌德宮敦化門略同，下層正面三間供人行（圖 8-71），而明政門正面三間計十三公尺，進深二間計六公尺，單簷歇山頂，明政門內之明政殿，臺基石造雙層，爲五間單簷歇山屋頂，寬 18.2 公尺，進深三間計 6.7 公尺。至於昌慶宮內殿——通明殿，石造基壇，南正面 21.3 公尺，側面四間進深 14.6 公尺，四壁通明，故稱「通明殿」，崇文堂爲高腳式建築，爲三間單簷歇山室頂，採用內堂外室之制，如圖 8-72 所示。

4. 德壽宮

原爲李朝第九代成宗之王兄——月山大君之私人府邸，壬辰倭亂（1592），宣祖出走義州，倭亂平定，宣祖歷經一年返京，景福宮已成灰燼，由宣祖次子光海君修復改建爲行宮，宣祖居住了十五年，光海君住了三年，至光海君四年（1611）昌德宮重建完成，始改爲行宮。高宗在乙未事變（1897）時受日人壓迫，又以德壽宮爲正宮，直至日本併吞朝鮮（1910），德壽宮三百年來擔負了正宮與行宮之責。

圖 8-71　昌慶宮　弘化門

圖 8-72　昌慶宮崇文堂

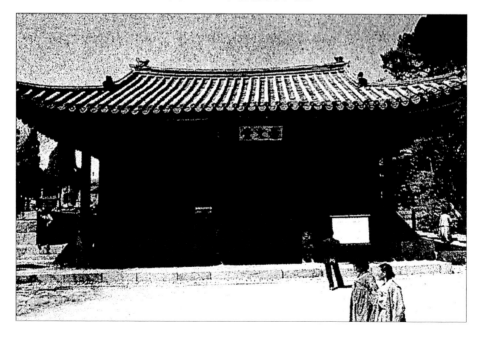

圖 8-73　昌慶宮平面圖

　　德壽宮之正門為大漢門，為三間單簷廡殿，門在東面，由門西進石橋後即達中和門，為三間歇山大門，南向，門內北進御道即可達德壽宮的重心——中和殿（圖 8-76），中和殿重建於光武十年（1906），正面五間（18.3 公尺），進深四間（17.4 公尺），平面略近正方，單簷歇山，中和殿立於三重臺基上，殿前有石砌御路及百官品立位，中和殿後有即祈堂，堂左為浚明殿，右為昔御堂，昔御堂面寬八間，寬 19.7 公尺，進深三間 7 公尺，雙簷歇山，浚明殿平面直角形，單簷歇山，浚明殿西即石造殿，建於光武四年（1900），為仿希臘之建築物二樓式之科林斯柱頭，中和殿東面為咸寧殿，殿西為德弘殿，俱單簷歇山；兩

殿之南有行廊，北有牡丹園，園後有靜觀軒，重簷歇山屋頂，為德壽宮之園林
臺榭，咸寧殿東亦有池沼，南牆內有光明門，為三間一進開啟式宮門，單簷歇
山，其內改懸興天寺銅鐘。（圖 8-73、8-74）

圖 8-74　德壽宮平面圖

圖 8-75　德壽宮全景

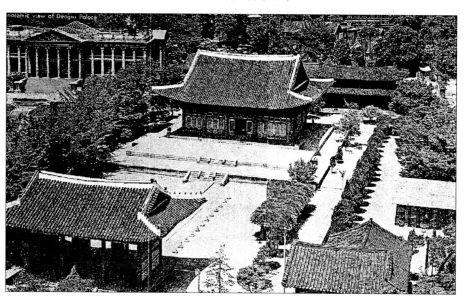

圖 8-76 德壽宮中和門（上）中和殿（下）

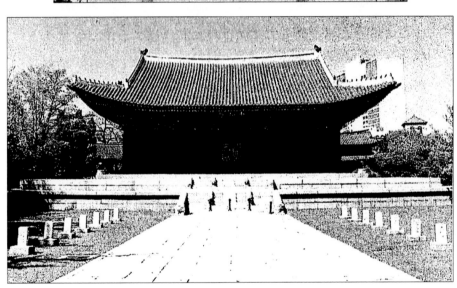

第八節 李朝時代之陵墓建築

李朝之王陵在漢城東北約十公里楊州郡九里邑南險山麓，面積約二百公頃，稱爲東九陵，以及漢城東二十四公里楊州郡漢金邑金谷里之京春公路上道旁，稱爲金谷陵；東九陵計有翼宗綏陵、文宗顯陵、宣祖穆陵、太祖健元陵、仁祖徽陵、英祖元陵、憲宗景陵、顯宗崇陵、景宗惠陵等九陵，金谷陵計有高宗洪陵和純宗裕陵兩陵。

東九陵之集體王陵顯然是仿效明十三陵集合葬制，其陵之配置如圖 8-77 所示，小河縱貫南北，由南而北，河東爲綏陵、顯陵、穆陵和健元陵；河西依次爲惠陵、崇陵、元陵、景陵及徽陵。今分述如次：

1. 太祖健元陵

太祖卒於 1408 年，陵墓當在其後建造，陵墓對稱於中軸線，由南而北，過石橋後，即爲參陵道、享殿、石壇、亭燈、供棹、圓墳；圓墳之北有牆垣作八字形，自石壇起有武石人二、文石人二、石柱二、石羊四、石虎四，文武石人旁又有石馬四（如圖 8-78 所示）。

<div align="center">圖 8-77　東九陵配置圖</div>

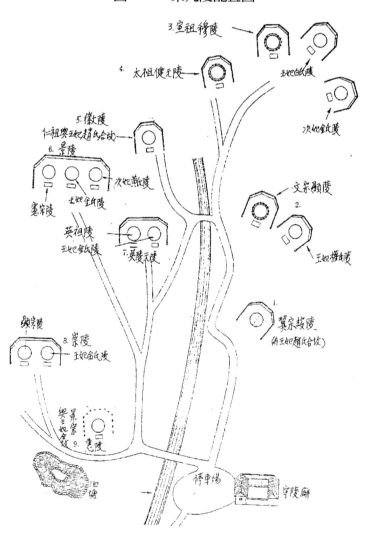

圖 8-78　太祖健元陵

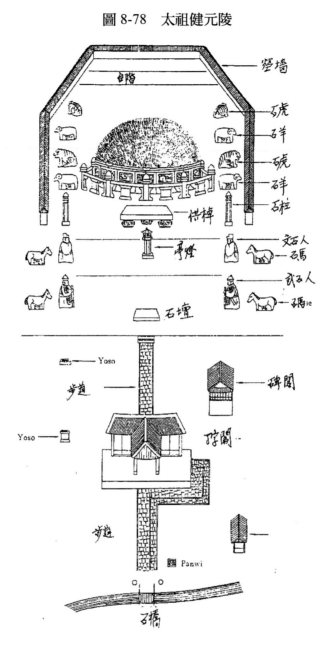

由墓之配置而言，與明陵之配置大略相同，惟尺度較小，並缺少牌樓、明樓與寶城等建築而已，享殿爲丁形平面與明陵長方形的稜恩殿有別。而圓墳圍以石欄杆，此乃新羅遺制，文武石人背後四馬用意爲文武石人之坐騎，在唐宋明諸陵並無此制，而牆垣內之石虎、石羊皆面牆背墳，用意爲護衛，此與唐宋陵制相向夾峙參墓旁之制度不同，以上爲朝鮮王陵與我國帝陵之異同處。

2. 太宗獻陵

為朝鮮第三世太宗（1401～1418 在位）及其王妃閔氏之陵墓，太宗為太祖第五子，奪權行為仿如李世民，格殺其三兄世子芳碩並逐走四兄芳幹而獲讓位。此陵建於世宗二年（1420），太宗當時為太上王命陵制同健元陵，並廢止建佛堂於陵旁之制；獻陵圓墳基部石砌，隅石刻有靈杵及靈鐸，獻陵之王陵與妃陵相近不相接，為同塋異墳之制，惟石欄連接，陵前配置有神道碑及碑閣，享殿——丁字閣，神道碑之制從文宗顯陵後廢止。亭燈燈座較高，燈身四孔，其上八角攢尖頂，外觀如一燭臺。（圖 8-79）所示。陵在漢城江南區三成洞。

圖 8-79　獻陵

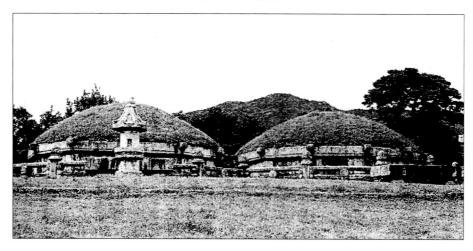

3. 文宗顯陵

為朝鮮第五世文宗（1405～1452 在位）及王后權氏陵，男左女右，權后陵未有石牆垣。陵建於 1452 年。

4. 宣祖穆陵

為朝鮮第十四世宣祖（1567～1608 在位）及王后白氏及妃金氏陵，宣祖在最左，石獸與石人之排列如左：（由南而北）

石馬　武石人　石馬　文石人　石柱　石羊　石虎　石羊　石虎

石馬　武石人　石馬　文石人　石柱　石羊　石虎　石羊　石虎

三陵之石人獸皆相同，享殿及參墓道正對宣祖陵，自享殿以北另築兩陵道通兩后妃陵，（如圖 8-80）所示。陵建於 1608 年。

圖 8-80　穆陵

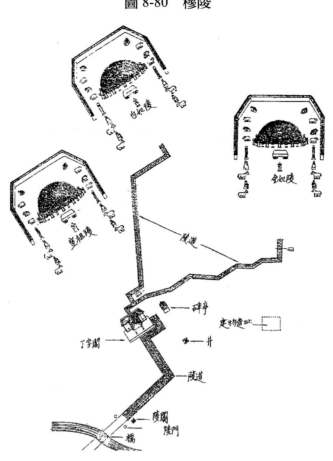

5. 仁祖徽陵

爲仁祖（1623～1649 在位）王后趙氏之陵，僅有一單墳。葬於 1688 年。

6. 顯宗崇陵

爲十八世顯宗（1697～1674 在位）與王后金氏之陵，顯宗卒於 1674 年，陵當爲其死不久後建造完成。

7. 景宗惠陵

景宗（1720～1724 在位）之惠陵，建於 1724 年，墳燈、祭殿皆已損壞。

8. 英祖元陵

在二十一世英祖（1724～1776 在位）與王后金氏陵，在景陵之南，雙陵並列。左面爲英祖陵，右爲金氏王后陵，其石人獸之配置與健元陵相同（圖8-81）。

圖 8-81　英祖元陵

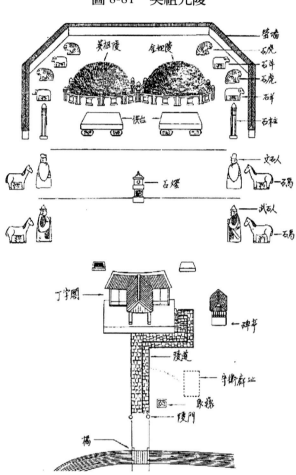

9. 翼宗綏陵

為翼宗（1809～1830 在位）與神貞王后趙妃陵，單墳合壙，位於顯陵之南。

10. 憲宗（1834～1849 在位）景陵

為第二十四世憲宗與二妃之陵，陵有三墳並列，陵門、祭殿、石燈與金妃陵之中軸線為全陵中線，憲宗陵在金妃陵之左，黃妃在右，其石人獸與健元陵相同。（如圖 8-82）所示。

11. 成宗宣陵

為朝鮮第九世成宗（1469～1494 在位）與其繼妃尹氏之陵。位於漢城市江南區三成洞，其陵之象生（石人石獸）同獻陵。（圖 8-83）。建於燕山君元年（1495）。

圖 8-82　景陵

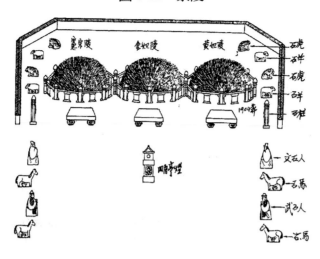

圖 8-83　宣陵

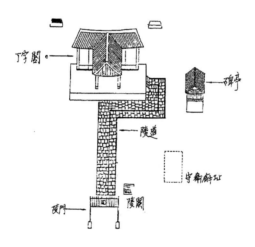

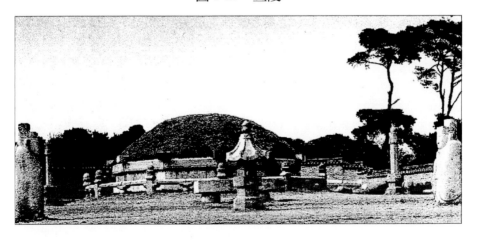

12. 中宗靖陵

為朝鮮第十一世中宗（1506～1544 在位）與其繼妃尹氏之陵，墳墓四周砌石有十二生肖神像，其餘石作制度同諸陵，泰陵位在漢城市道峰區孔陵洞，建於明宗二十年（1676）。

13. 明宗康陵

為朝鮮第十三代明宗（1545～1567 在位）與王妃沈氏陵。雙陵同塋，亦有十二生肖神像刻石，其餘制度同諸陵。康陵位在漢城市道峰區孔陵洞，石作制度同諸陵無異。（圖 8-85）

圖 8-84　靖陵

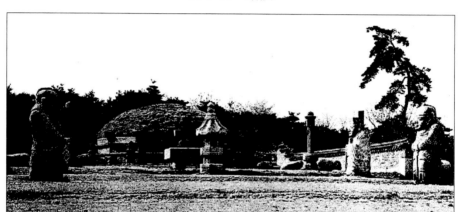

圖 8-85　康陵

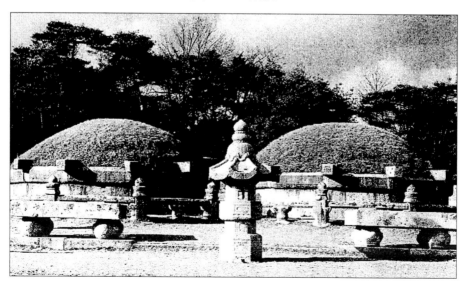

14. 景宗懿陵

為朝鮮第二十世景宗（1720～1724 在位）同繼妃魚氏之陵，單塋雙墳，王墳置後，妃墳置前，無石欄，代之木欄，設丁字閣，閣前雙柱牌樓，雙柱頂穿入兩橫楣，楣置木叉，形式簡潔，為後朝鮮末期王陵之代表作。（圖 8-86）

圖 8-86　懿陵丁字閣及陵門

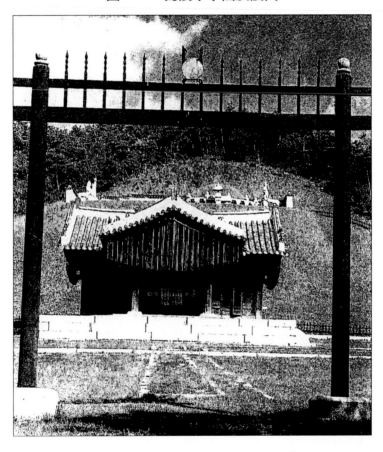

15. 純祖仁陵

純祖（1800～1834 在位）是李朝第二十三代，仁陵是純祖與王妃金氏陵，建於哲宗七年（1856），位於漢城市江南區內各洞，仁陵原在交河舊治長陵局內，哲宗以風水不吉，於哲宗八年（1857）將純祖與金妃合葬此陵，墳單塚，有魂遊石一座，石人四頭身。（圖 8-87）

至於后妃陵與王陵並無不同，惟石獸減半，並省略武石人，初期之妃陵如貞陵尚列置佛堂，後期泰陵已無佛堂，今舉二例，以明其制：

圖 8-87　仁陵

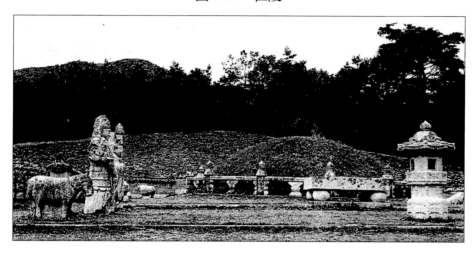

1. 貞陵

　　為朝鮮太祖妃康氏之陵，位於漢城市城北區貞陵洞，原位於城內聚賢坊北原（現貞洞），太宗九年（1409）移建於此；其墓制省略石欄及屏風石，石羊石虎各一對，較王陵減少一半，但有丁字閣，供寒食祭祀之用，平面丁字形，建於高臺基上，丁字閣特色是單簷丁字脊，各屋頂山面垂簷板幾乎封住半牆面，其用意為祀陰鬼之享殿需遮日光，方能享用祭品，此乃朝鮮人特有習俗，石柱立於八角蓮座上，其上有仰蓮石桃，文石小比例矮胖，僅有四頭身。（圖 8-88、8-89）

圖 8-88　貞陵丁字閣

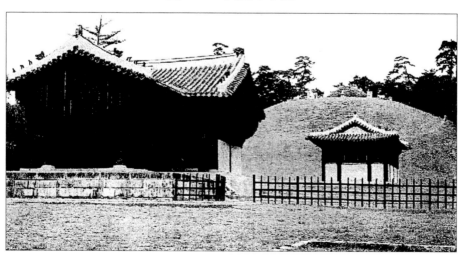

圖 8-89　貞陵

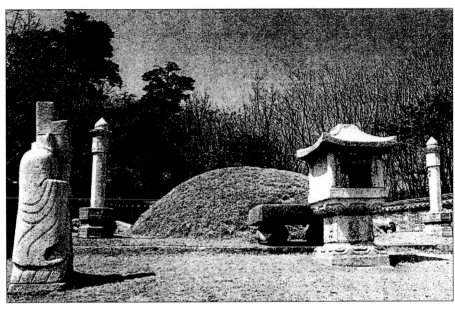

2. 泰陵

　　爲朝鮮第十一世宗之繼妃尹氏之陵，位於漢城特別市道峰區孔陵洞，尹氏在中宗死後明宗即位後垂簾聽政達八年，死於明宗二十年（1565），葬於泰陵，其陵獨塋，陵四周砌石雕有十二生肖之像，有石欄，朝鮮石欄之制，兩望柱之間有蜀柱，蜀柱上置仰蓮。文石人特矮，蓮官帽僅三頭身。（圖 8-90 所示）

圖 8-90　泰陵

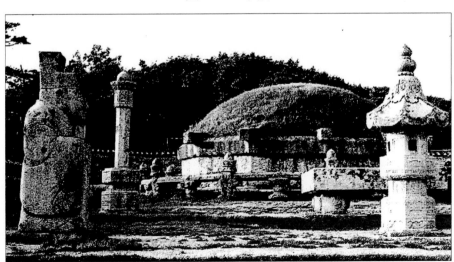

　　至於金谷陵之雙陵爲洪陵與裕陵，爲李朝最後兩代國王與王后陵，洪陵係朝鮮第二十六代高宗（1852～1919）與閔妃之陵，裕陵（圖8-91）爲朝鮮第二十七代純宗（1874～1926）與純明皇后之陵，此陵與東九陵不同者爲祭閣採用長方形平面，蓋以兩陵係建於清廷承認朝鮮獨立後，採用與明清帝陵祭殿——稜恩殿與隆恩殿一樣的方形平面，而陵前尚多一個圓環水池——古代稱爲辟雍，此爲天子建築物之附屬水池，普通王侯只有半圓水池，即禮所謂：「天子辟雍，諸侯泮池」，兩陵並圍以牆垣，陵前小溪上有石橋，這是朝鮮陵墓之特制，至於陵墓石人獸之配置亦有異於東九陵，其配置如下：

石馬　石馬　石駱駝　石獬豸　石獅　石象　天祿　武石人　文石人

石馬　石馬　石駱駝　石獬豸　石獅　石象　天祿　武石人　文石人

<div align="center">圖 8-91　純宗裕陵</div>

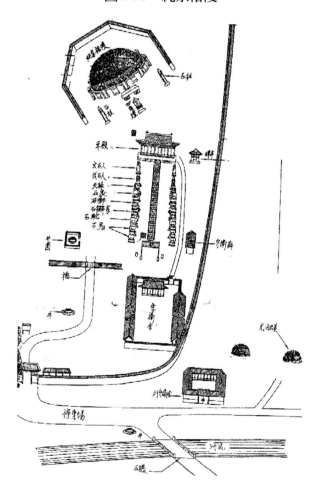

附錄一　漢陽大學韓東洙碩士論文《韓國通度寺建築研究》要旨

　　佛教在印度發生以來，經過中國到韓國傳來，不只是以一種外來宗教，幾乎在韓國變質、受用之後一直到現代，在韓國人的精神，甚至於藝術、文化上施行著至大的影響力。

　　尤其是在建築也由留下來的遺構，進行著研究，但可看出其主要的是伽藍配置型式的分類，或著有限於風水有關的立地論故事。

　　因此在本論文以很多方面有研究的通度寺與其屬院爲中心，脫出以前的研究方式，在另外角度施行了研究。爲了這研究在意味論上把寺刹領域的象徵性與地方性，留念於聖與俗的異分法的考察與時代精神而把握了。在存在論上把寺刹領域假定之後，具備著構造基礎的完成，而維持的過程，察明在立地性和歷史性的側面，提供寺刹解釋的一段面爲目的。

　　在第一章概略的記述了研究背景與目的、對象、範圍。

　　在第二章爲了展開研究理論，以理論背景來考察了領域的諸議論之此研究的觀點。

　　在第三章通度寺的領域形成過程分成四個階段來觀察了。在此有影響的要因以佛教內的要因、佛教外的要因，這兩大區別來考察了。

　　在第四章拿著第二章理論的背景，把通度寺領域分成全體領域、主領域、

副領域之後，各各在境界、方向、通路、分節、中心、這四種側面分析了。

在第五章是結論，要略就如下：

首先由領域形成過程的就有：

第一、最初階段是初步的聖別化作業，爲了領域的構造化，確保了其據
　　　點。尤其是主領域的據點是在時間的主因性有了其根幹。

第二、以最初階段「楹」爲中心，在主領域所謂「楹」（可解釋爲「間」）
　　　的境界空間與有積極意義，Positive 的空間之有機的連結，來進行
　　　著構造化作業，這可以在連續的、外延的、擴散的、顯教的空間秩
　　　序裏，漸漸往有部分完結的閉鎖空間傾向之密教的空間秩序移轉，
　　　有一方面在副領域由庵子的增設爲了修行與參禪，具體化了其集團
　　　的據點。

第三、明顯了全體領域的細分化，由於明確主領域內領域之間的地位具備
　　　現在樣子的骨架是到了第三期才有的。

第四、觀察各階段的變化，變化的範圍只在初期設定的領域內才有，解脫
　　　了其範圍，就不會有。

第五、主領域的完成在下爐殿開始，接著中、上爐殿而完成。

第六、觀察領域形成的影響要因，其基礎在創建者慈藏律師的佛教思想與
　　　佛教的諸觀念，宇宙、自然、社會、經濟觀、風水地理思想、地理
　　　的條件、民間信仰等的佛教外的要因也在長、短期間有了作用。

由領域的構造分析得到的理論就可歸納如下：

要素＼領域	主體領域	主領域（通度寺　本寺）	副領域（庵子）
境界	• 由山的波浪限定。 • 山所具備的求心性和山與山所造成的山峽，爲了領域的分化，造成其基礎。	• 以山峽自然境界和牆壁、殿閣、門來人造的境界、要素的兩面性境界設定。 • 由於強烈的閉鎖性和外部繼絕就可強化神秘感、神聖感。 • 互相浸透、暗示的內部、領域之間的境界設定。	• 自然要素，不是完全的隔絕，而是聖與俗的自然浸透、富化狹小的領域之互相浸透、境界設定。

方向與通路	• 跟著山與山形成的山狹而形成。 • 由山流獲得方向。 • 時間的、空間的宗教體驗誘發。	• 由空間擴大、縮小，設定方向與通路。 • 以門而獲得連續性、方向性。	• 經過縮小的方向與通路，從入口直接可達到目標。 • 由法堂的正面性獲得方向性。 • 把領域內部的縮小之通路，從全體領域的入口到庵子的長通路來代替。
分節	• 人造要素與自然要素的適當調化，互相補充之分節效果。 • 初步階段的聖到俗的升華。	• 由於門所造成的多種分節，往第二階段的聖城而升華感。 • 確立位階、秩序。	• 分節要素單純，大部分依靠自然。 • 庵子與庵子之間作用於互相分節要素。
中心	• 世界的軸，同時以全體領域的求心點，為了與副心連接之始、終點。	• 構築兩面性中心——各別的中心裏領導各別中心的全體秩序之中心設定。 • 隱藏著有位階的中心。	• 構築單一中心。 • 在領內露出的中心。
特徵	• 最初的聖俗區分。 • 為了分化基礎設定。	• 初步的聖俗區分。 • 全體領域的求心。	• 屬於中心領域下位的各各領域設定。 • 全體領域的均衡與保護。